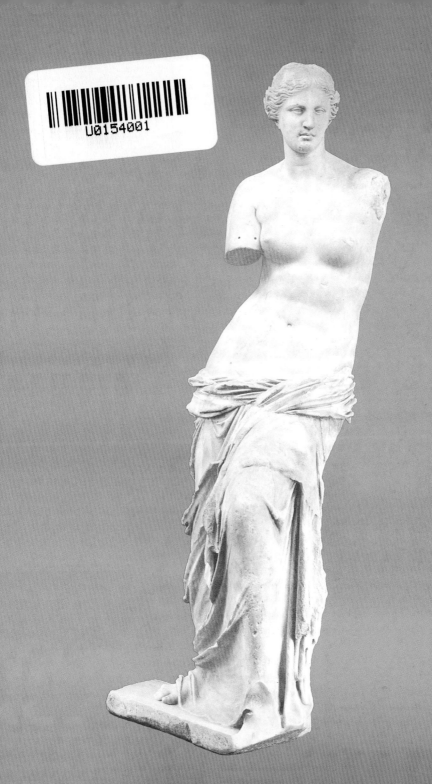

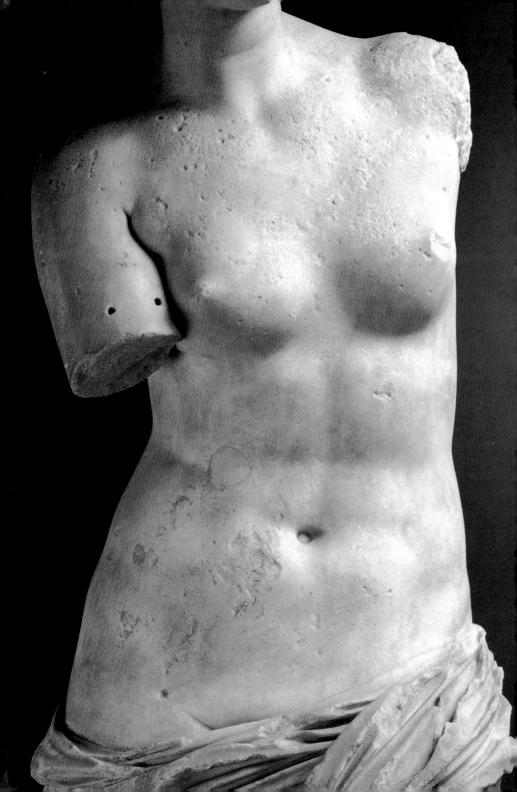

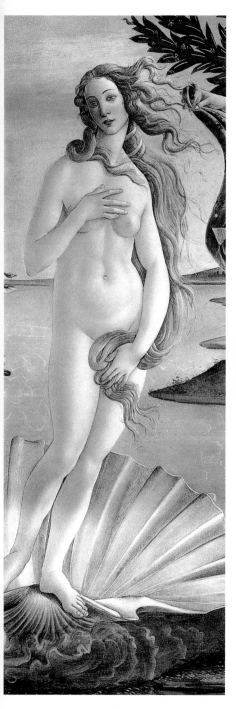

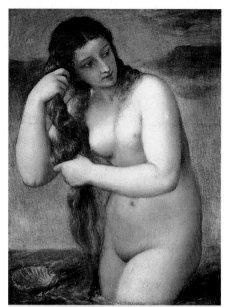

西洋繪畫導覽

美神維納斯

何恭上著　藝術圖書公司印行

西洋繪畫導覽 ㉗
美神維納斯
目錄

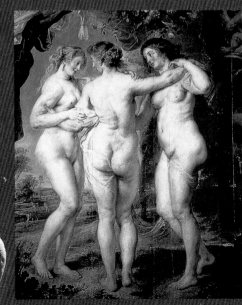

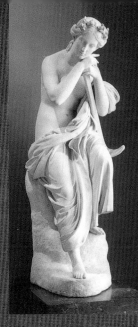

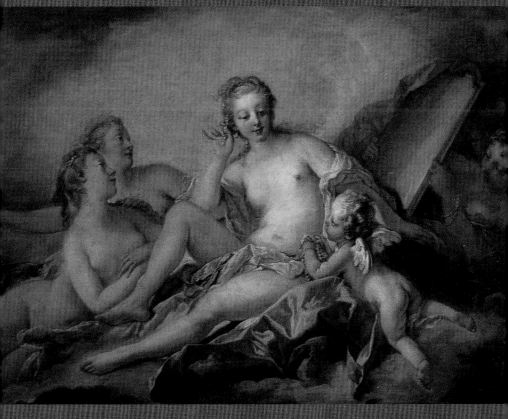

美神・愛神
維納斯的藝術

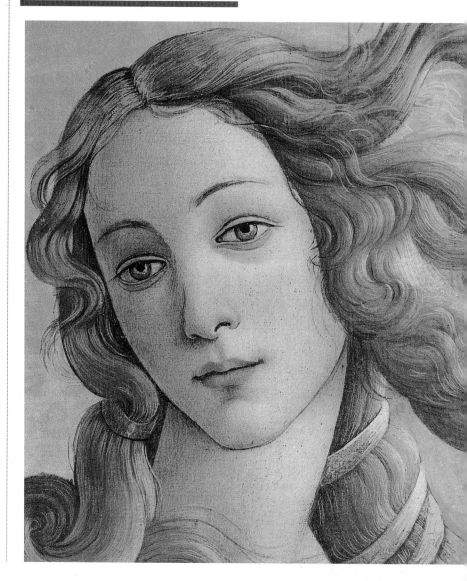

愛與美神維納斯，在希臘羅馬神話中，她是專管戀愛和美麗的女神，而且也是文藝女神。著名的小愛神邱比特，那個手執弓箭，專向有情人心窩裡發射的頑皮孩子，就是她的兒子。

希臘人稱為「阿弗羅達底」

羅馬人稱她為「維納斯」(Venus)，而古希臘人則稱她為「阿弗羅達底」(Aphrodite)，其實那是同一位女神，一般人則直稱她為愛神或美神。

「維納斯」的英語發音，是由「魅力」二字轉來，而且帶點庭園、菜圃的意味。

由於羅馬逐漸吸收希臘的文化，故才將希臘神話中的「愛」和「美」女神「阿弗羅達底」，與「維納斯」女神視為同一人。

所以直到現在世人仍然將這二者混為一體，而無法作絕對的區分。事實上，有關「阿弗羅達底」的神話，同時也是屬於「維納斯」的。

象徵著女性柔婉之美

在西洋美術史上，常把男性之美稱為「阿波羅」(Apollo)；女性之美稱為「維納斯」，她象徵著美術繪畫上的一切女性柔婉之美。

「維納斯」是屬於「愛與美」的女神，尤其是具有女性典型美的女神。這種女性的典型美，在古代的文學和美術中，佔了很重要的位置。

在希臘神話中所創造的維納斯，不僅僅是限於外形美而已，同時也是創造天地萬物「愛」的女神。因此，她又繼承了東方的「阿斯他爾特」女神的性格，也就是豐饒和繁殖的女神性格；她也是為繁衍子孫綿延生育的「母神」，也是春日賜給我們和暖光輝的「春之女神」，以及賜給我們以自然景色的「愛與美」的女神。

後代的人曾把維納斯和春神、「三美神」視為同一類。波提且利的「維納斯的誕生」以及「春」，前者是描繪美神「維納斯」誕生時刻之美的；後者則是描繪春神在結滿果實的橘園中，披了一襲滿綴花朵的白袍，頸上圍了雛菊編成的項鍊，一邊漫步一邊散佈著春日盛開的花朵。

在這兩幅畫中，可以看見義大利佛羅倫斯春五月的和風，到處開滿了康乃馨、玻璃草、矢車菊和玫瑰花。而波提且利畫筆下的美神和春神，都在那兒歌詠春天，讚美五月那薰風醉人的時刻。

我們所讀的「豪華的羅朗」，就是

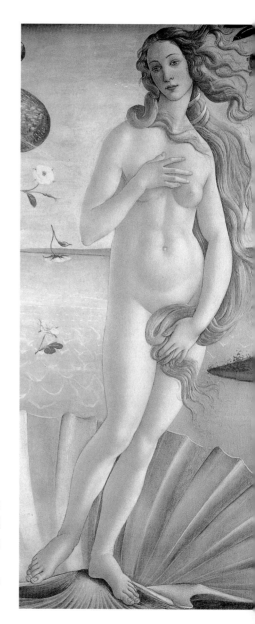

從這兩幅畫中引致的靈感。

「豪華的羅朗」

「歡迎啊！五月，
揚著你田園的彩旗光臨：
歡迎啊！春天，
你使大地注滿了愛情。
還有你們，
窈窕少女，
挽著情人的手，
成群的來到，
摘下玫瑰花裝飾妳們，
楚楚嬌客，
齊來涼風吹襲的濃蔭下，
翠綠的是柔美的枝椏。
百鳥眾獸，比翼交頸，
五月是萬物的蜜月。
啊！青春荏苒，綠葉不再。
莫要驕矜，貌美少女，
五月是情人的月令。」

在希臘神話中的五月，是自然景色
最美麗，最宜人的一個月。這個月裡
有盛開的百花，在希臘神話中，當維
納斯到處走動時，花神常為她灑花，
使她的四週環繞著彩色的繽紛，和醉
人的芳香。

維納斯的誕生　波提且利作
1484-86年　蛋彩‧畫布　174×279cm
佛羅倫斯‧烏菲茲美術館藏

也是「官能的愛和歡樂」之神

維納斯除了擁有「愛與美」的權杖外，亦是屬於「官能的愛和歡樂的」女神。她有很多對於愛情忠貞或動人的故事，像維納斯跟牧羊人阿當尼斯的戀愛，那股不計任何後果，赤裸裸地奉獻給愛人的虔誠。

古羅馬將五月開始的三天三夜定名為「維納斯之夜」，人們在這五月屬於愛神的三天日子裡晝夜歡舞，用來慶祝和歌頌他們心愛的女神。

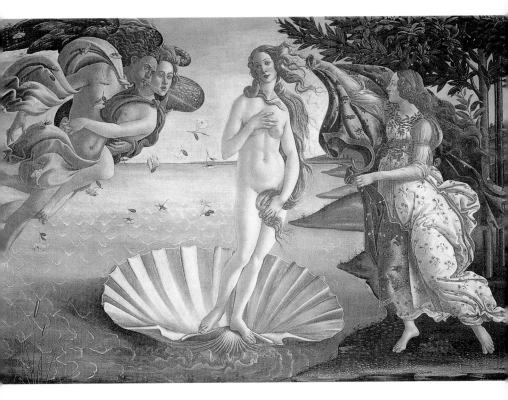

希臘神話傳說
維納斯的誕生

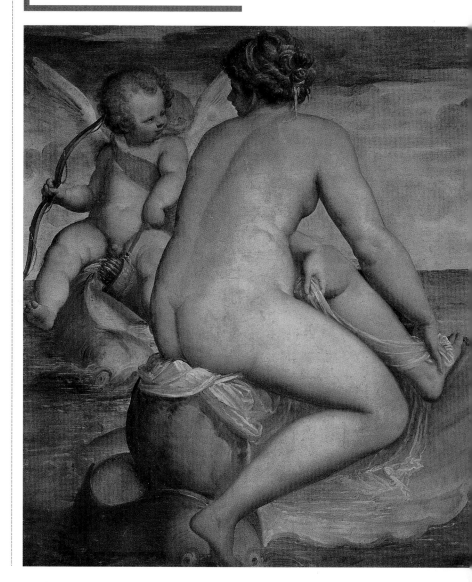

海上誕生的維納斯　坎比阿索作
油彩・畫布　106×99cm
羅馬・波蓋茲美術館藏

在希臘神話中，對於美神「維納斯的誕生」，有兩種傳說：

第一種傳說認爲「維納斯」是奧林匹斯山(Olympus)的主神「宙斯」(Zeus)與濕氣女神「黛奧妮」(Dione)所生的女兒。

我們知道「宙斯」神風流成性，他的情婦多至不可勝數，而且像愛神「維納斯」(Venus)，太陽神「阿波羅」(Apollo)，月神「黛安娜」(Diana)等，都是他的私生子。

第二種傳說，據西元前八、九世紀左右的詩人黑西哥多斯(Hesicdos)所著的「神統記」裡面說：維納斯是當太初神與其子巨神爭鬥時，由海裡的水泡出現的。

她被微風吹送到西布爾斯(Cyprus)島，該島的女神們歡迎她，將她華麗地裝飾了以後，帶到奧林匹斯神嶺，奉祀爲十二神之一。文藝復興前期的義大利佛羅倫斯才子波提且利(Sandro Botticelli)，曾經畫過這個場面。

佈修的「維納斯勝利」

十八世紀洛可可畫派的代表畫家佈修(Boucher)畫了幅「維納斯勝利」，相傳她是在某一天從大海的一陣浪花中挺身而出的。當時，所有住在海裡的女神、海神以及海王涅普頓(Nepturne)，都曾高唱著歡樂的歌，來歡迎這位美麗的女神。

就以上兩種關於「維納斯的誕生」傳說看來，似乎第二種較爲人們所採信。從今日我們所能看見的有關「維納斯誕生」的雕像或畫像看來，第二種說法也廣被雕刻家、畫家所採用，以爲作畫時的創作題材。

事實上，以後經過歷史學家、考古學家們考證的結果，最古老的維納斯雕刻，全是在西布爾斯海島附近發現的，再由西布爾斯島慢慢的普及到希臘本土。

另外據一些學者們的研究，說「維納斯」的故事，先是從小亞細亞一帶傳來的。在東方民族的神話裡，「維納斯」和海洋有著密切的關連；當擅航海的腓尼基人首先把這些原始的神話，帶到了愛琴海的早期文化中心：塞西拉島(Cythera)，西布爾斯島和克里特島(Crete)上。

再由這些跳板似的國家傳到希臘本土時，她依然是一個象徵著海洋的女神。希臘這個古老民族所賦予「維納斯」的稱呼是「阿弗羅達底」，在希臘語的發音和「海沫」是同一意義。

維納斯勝利
佈修作
1740年
油彩・畫布
130×162cm
斯德哥爾摩・
國立美術館藏

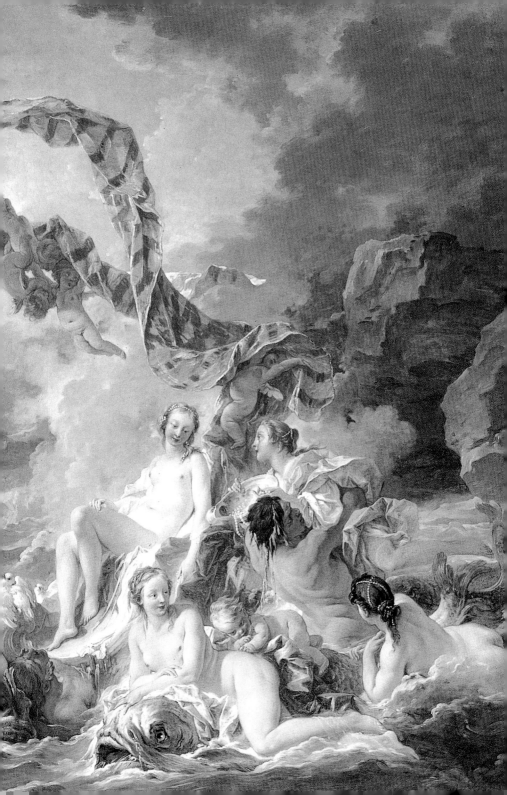

從海沫裡升騰起來的？

因此希臘詩人黑西哥多斯，根據這個靈感在所著的「神統記」裡說的，就是「從海沫裡升騰起來的」。「神統記」裡描寫的「維納斯的誕生」，說有一個肉團，「從大陸上漂落到洶湧的海洋中，長期的顛簸在海裡，在這仙氣所鍾的肉團四週，不斷湧起著白色的泡沫，肉團中躲著一個美貌的少女。

「她最先來到浪濤沖擊神聖的西布爾斯島，於是肉團中躍出了一位端莊美麗的女神。一片綠茵在她的纖足下展開來。」

卡巴內爾的「誕生前後」

卡巴內爾作的「誕生前後」，則是在仙氣很重的海洋四週，眾天使的環繞之下，從白色的泡沫裡湧起了一位動人的女神。

而波提且利所作「維納斯的誕生」則是當她漂浮到西布爾斯島時，已在白色的貝殼中亭亭玉立了。神與人們把她稱為「阿弗羅達底」，亦即從海水泡沫中升騰起來的女神。

西布爾斯島和塞西拉島是個熱愛航海的島國，喜愛航海的民族，對於海洋都有著特別親切的感情和崇敬；對

誕生前後　范談─拉突爾作
1897年　油彩‧畫布　61×75cm
巴黎‧奧塞美術館藏

誕生前後　卡巴內爾作
1863年　油彩‧畫布　130×225cm
巴黎‧奧塞美術館藏

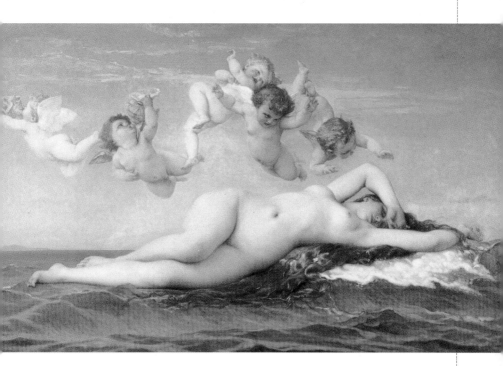

那變化無窮的浩瀚海洋，也都容易激發起許許多多的幻想。但是阿弗羅達底的神話，演變到後來，顯然已跟海洋這一觀念的聯絡逐漸脫節。

「點化愛情」的女神？

因為在敘利亞的敘述詩裡，「維納斯」已變成了「點化愛情」的女神，宇宙由原始到花木茂盛，禽獸繁殖，進展到人類的出現；有了人類，就有「愛情」與「婚姻」的產生，而她就是保護愛情和美滿婚姻的女神。

希臘人愛把她訴諸於幻想，這幻想則以自然現象為基準，而且予以人性化。而羅馬人則把她歸於倫理學、美學範圍內，稱她為「愛之女神」。不單是提高了她的職司，同時也逐步發展了她的形體。因此在羅馬和敘利亞的神話裡，那原始的「維納斯」只不過是一條魚神。

但希臘人憑他們豐富的天才，用島上的大理石，把她雕成最美最典型的美神，表現了青春壯健的女性美。因而她的神話和她的形象，就一直流傳下來了。

只因為她本人是第一美女，所以美麗動人的愛情故事便不停地在那兒起伏；而那些有關「維納斯」的故事，

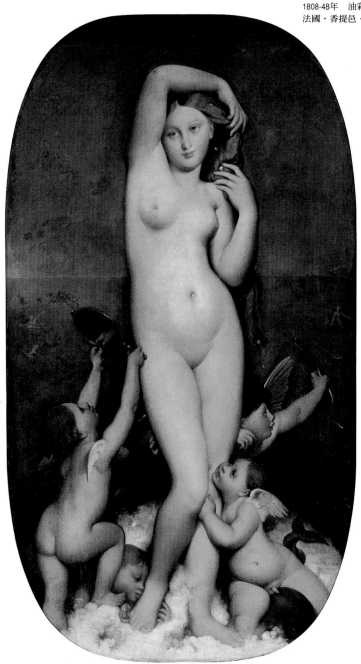

維納斯的誕生（局部）　波提且利作

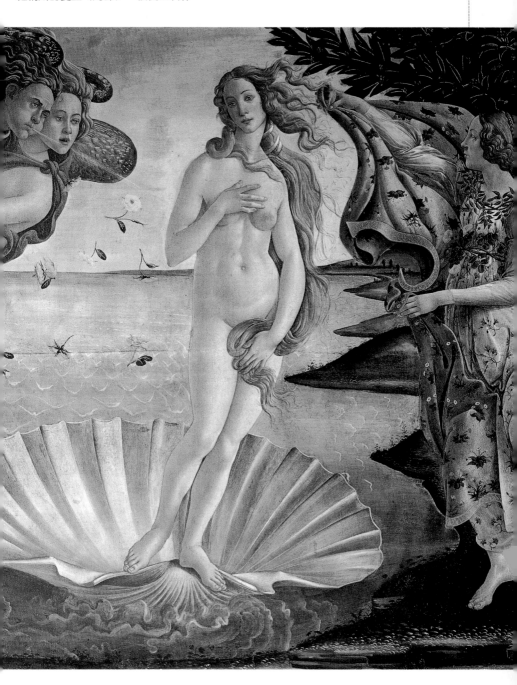

19

維納斯的誕生　布格霍作
1879年　油彩・畫布　300×218cm
巴黎・奧塞美術館藏

維納斯梳妝　雷尼工房作
油彩・畫布　281.9×205.7cm
倫敦・國家畫廊藏

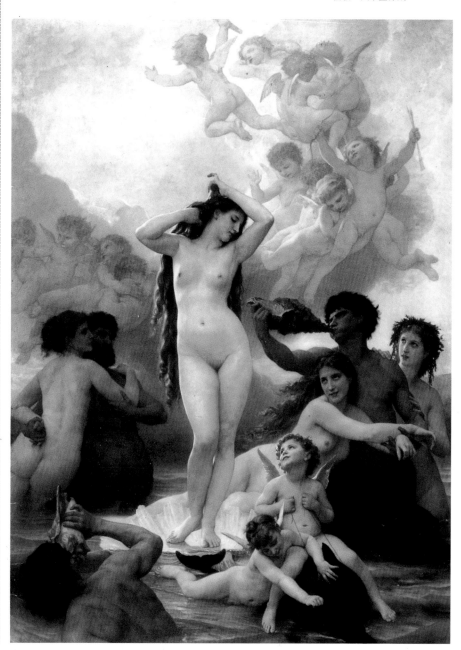

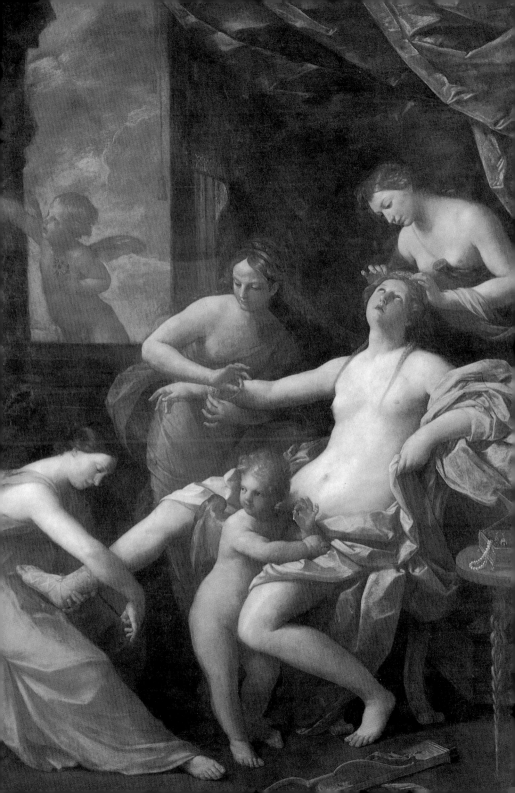

愛神的誕生　魯多維奇王座側面浮雕
西元前450-460年　大理石　88.5×143cm
羅馬・國立美術館藏

也就一直迢迢的流傳下來了。

關於「維納斯誕生」的各種傳說，在希臘的美術裡面，也多彩多姿的被畫家、雕刻家廣為採用。

「魯多維奇王座側面浮雕」

在「魯多維奇王座側面浮雕」有一件「愛神的誕生」。可以說是藝術史中最美的一件雕刻，這浮雕的是阿弗羅達底自海中誕生的情形，在阿弗羅達底女神的左右，有季節女神迎接著正自海裡升起的她。

披著薄綢的愛神由於身上的濡濕，表露出生氣蓬勃的軀體，其構圖本身就有強烈韻律的節奏美感，滿溢著生命的鼓舞，和女神的莊嚴。

這件浮雕之所以美，是在把「維納斯」那高雅與歡喜的表情，刻劃得神韻俱在。她的身上穿著薄如蟬翼的罩衫，乳房突出，腹部的魅力在於美妙的起伏間，細微部分的變化，刻劃得生動極了。

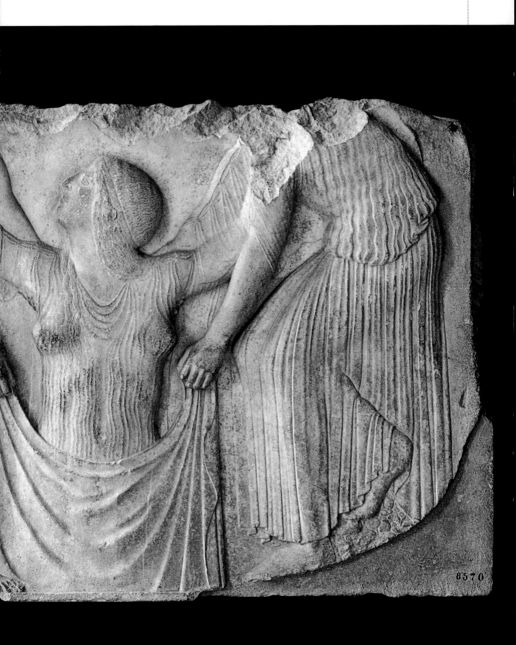

8570

米羅維納斯
斷臂的愛神

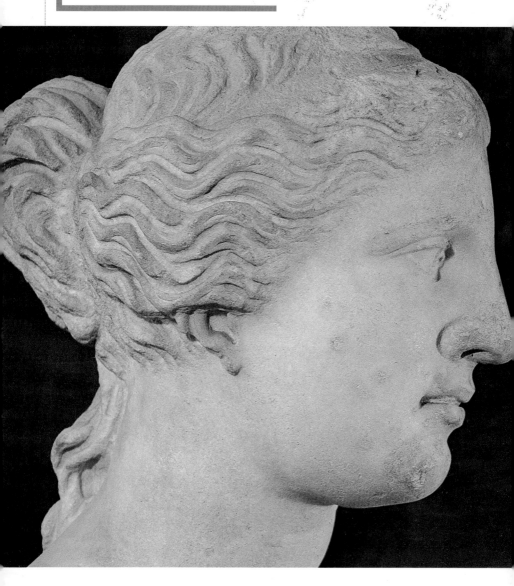

「米羅維納斯」從米羅島進入美術之宮羅浮宮美術館後，無數藝術的愛好者，都對這一座全世界再也找不到如此醉人的雕刻名作著了迷。

謎樣般的「米羅維納斯」

就因爲它具有典型的優美，極早便被世人所熱愛。關於這座雕像的逸話和傳說很多，考古專家在這方面所作的研究，意見也很分歧。法國有一位考古學者沙羅門・雷納克 (Salomon Reinach) 曾經爲它研究了數十年，他仔細研究從發掘以來的每一個人所發表的資料，最後他的結論卻是：「米羅維納斯至今仍是一個謎」。

這座雕像究竟製作於什麼年代？到底是那一位雕刻家所製作的？

最先發掘這座石像的是波東里斯農夫，他只知道那是件很美的雕刻。

後來被杜蒙・杜維爾鑑定該石像是「勝利的維納斯」(Venas Victrix)。但到了該石像被收藏在羅浮宮美術館後，有位當時在美術學會極富盛譽而且很活躍的考古學者，名叫卡特爾梅爾・德・昆西 (Cuatremere de Quincy) 的，他覺得它和「古尼多斯的維納斯」很相近；儘管大家對「米羅維納斯」的雙臂發表了很多不同的意見，然而這座石像確實是維納斯，卻是毫無疑問的。

該座石像由駐在君士坦丁堡的法國大使里維埃爾侯爵送到巴黎羅浮宮，呈獻給法王路易十八後，再經羅浮宮美術館古代部主任克拉克的贊同，把石像命名爲「米羅維納斯」(La Venus de Milo)。

西元前四五世紀古典盛期精品

該雕像自公開展覽以後就獲得很高的評價，尤其是那些對於希臘美術研究經年的專家，以及法國考古學者的慧眼觀察，都認爲「米羅維納斯」是西元前四、五世紀古典時代盛期的作品。

西洋美術史記載，希臘的米羅島是在西元前 416 至 404 年即受雅典人的支配。美術史上「米羅維納斯」的式樣，即屬於同時期的「阿地加 (Attica)」雕刻；那也是菲狄亞斯的弟子及其後繼者所採取的式樣。再者它也和巴特農神殿三角楣上的雕刻有類似之處，因此，該石像的作者不會屬於西元前四世紀以後的年代。

在這個希臘的古典時期美術，喜歡以現實的人作爲一切世界觀的尺寸，所以在雕刻方面對於生命的表現，也

有強烈的關心。譬如說,他們所注意的已從原來的直線和靜止的形狀,演變為表現身體的動作,而且包含有曲線之美。

更自由更自然的生命物

他們所塑造出的,並不是呆板如木頭的人,而是更自由、更自然的生命物,不但有動作而且還有個性,甚至包容無限的內含。在這段時期的雕刻作品,可以看出內在的生命活力,和健美的身體結構,以及其中所充滿的莊重感,真可說是兼有品質、力與美的優美結合。

古典的後期也是所謂優美式樣的時期,這個時期雕刻的特質是優美和一種抒情的美。這階段人們開始對女性身體發出讚美和歌頌,也就是一種對健康、優柔、光潔、勻稱和成比例的女性肉體的讚美,也正是女性之美的最高峰。

古尼多斯在此時創作的維納斯,打破了原來著衣的姿態,而製作裸體的女神。他所作的半裸或全裸像都精美無比。

肌肉與線條洋溢生命韻律

「米羅維納斯」包含著古典期和後期的各種氣質,具有肉體與優雅的結合,肌肉與線條也洋溢著生命的韻律,它正是代表著希臘榮耀的標誌。

根據希臘雕刻權威麥克西姆的「希臘雕刻史第二卷」的研究,這座石像的製作年代是古典期進入希臘化時代的初期,也是邁進了新的時期,但是在技術和式樣方面,尚存著古典盛期的風格。

所謂希臘化時代的初期,可能是在亞歷山大王死後的那個時期。那個時代即西元前三世紀左右,屬於著名的雕刻家史可派斯一派的作風已滲入希臘化時代,但仍係位於古典期到後期相密接的時間。

那「米羅維納斯」即使在一瞥之下也具有典雅的氣質,尤其當我們看到自胸部至腹部之間所構成的緊密整齊的肌肉,和下半身所看到的高雅的波狀衣紋等,這一些造形都是古典期的作品,除去頭部暫且不談外,該石像的軀幹全體,均洋溢著格調高超的形式美,也充分表露出女性雕刻的精華。

斷臂維納斯在羅浮宮

這座斷臂的「米羅維納斯」,自從在巴黎羅浮宮美術館公開陳列後,獲

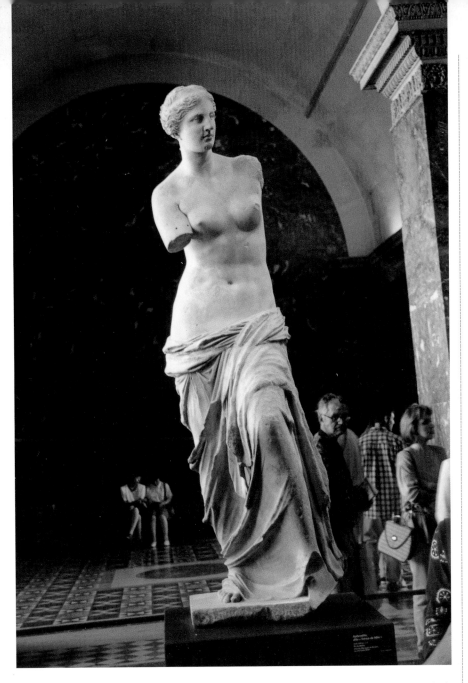

得舉世愛好者的讚賞，沒有多久就成了一座馳名世界的藝術名作。因此失去的兩隻手臂，原來的姿勢究竟如何

呢？不僅引起一般人的好奇，同時也成了專家們的爭論中心。

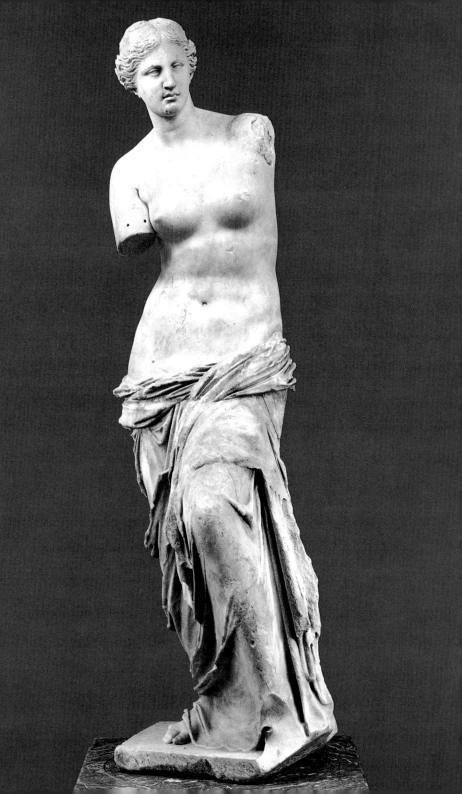

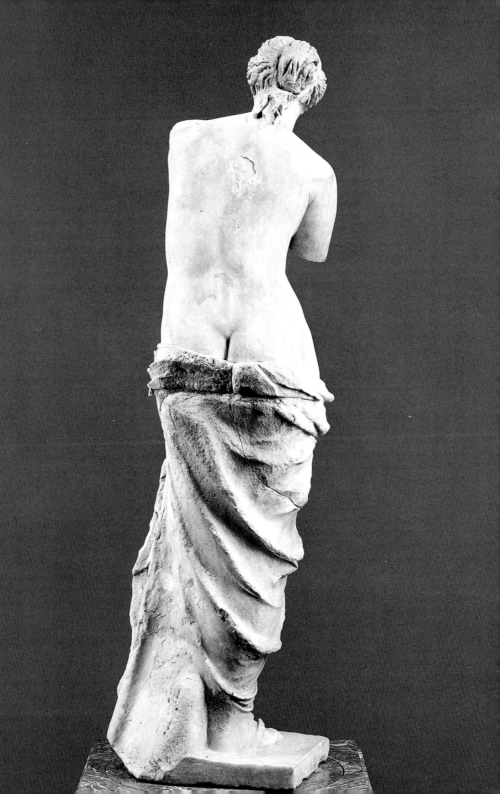

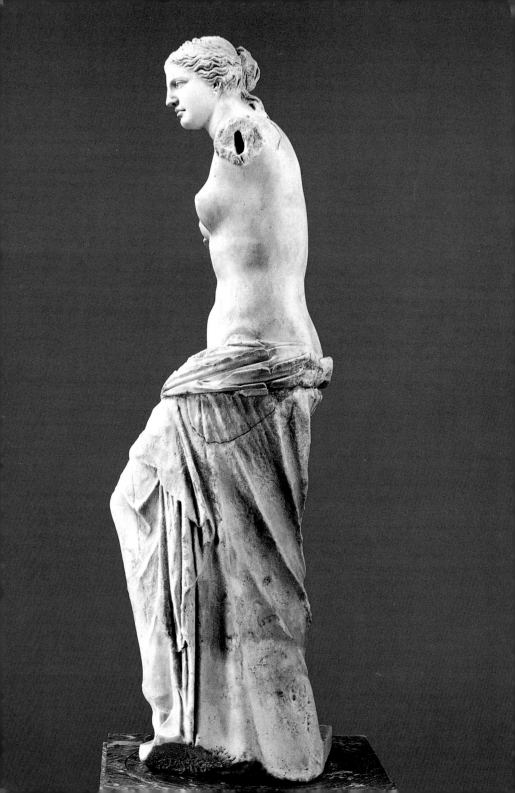

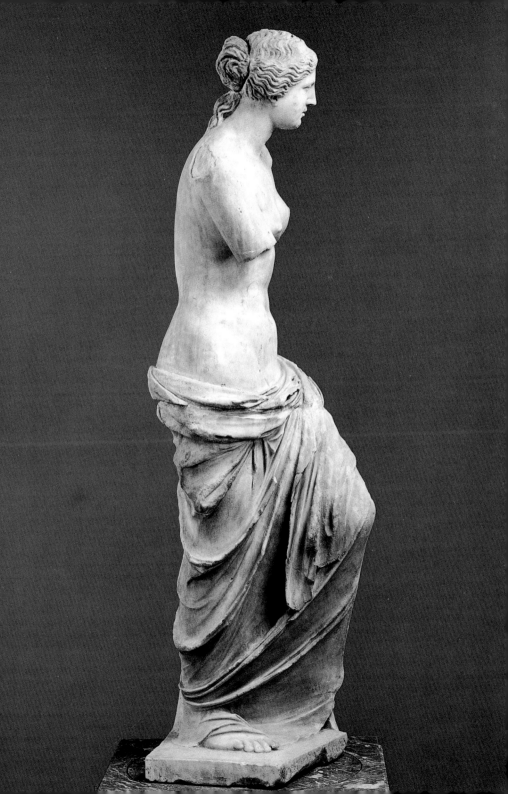

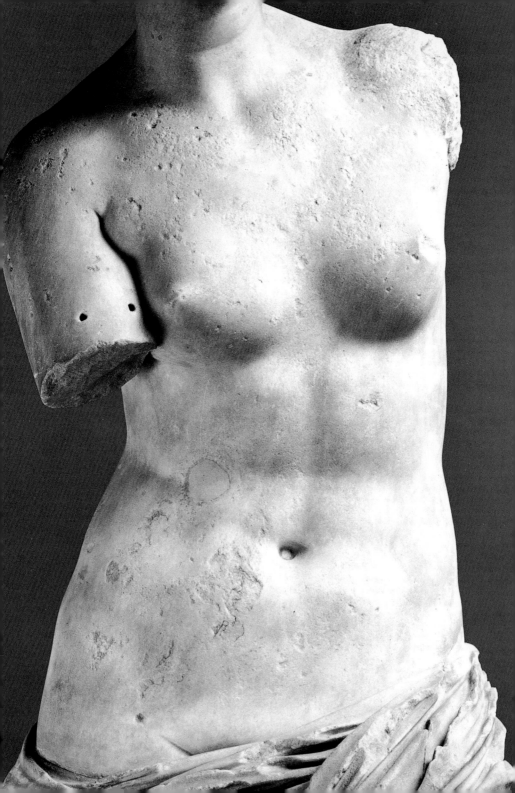

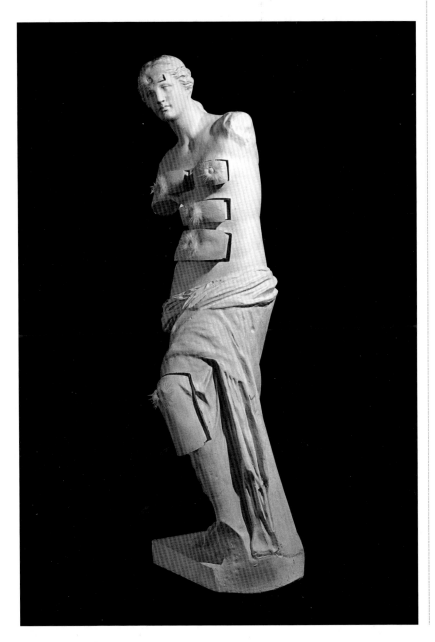

米羅維納斯
雕像的發現

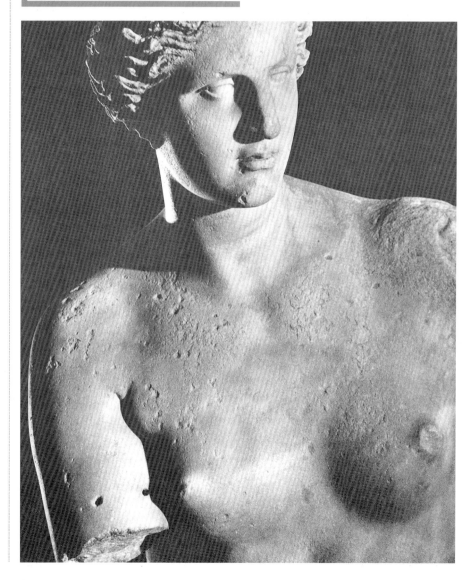

斷臂愛神「米羅維納斯」（局部）

關於「維納斯雕像」的被發現，是極富喜劇性的，也是很有趣的：

米羅島上發現維納斯

1820年的春天，在希臘屬的米羅島上，有一座劇場的遺跡，離它約500步的山坡上，一個名叫波東里斯的農夫和他的兒子正在田裡耕作，忽然地面崩陷了，出現一個洞穴。於是他們就走下去看看，只見裡面有座神壇，還有一些大理石的雕像。

波東里斯立刻將這件事告訴村中的一位傳教士，傳教士趕緊跑來視察。不知怎的這消息又給當時法國駐米羅島的領事布萊斯特知道了，他也跟著到洞裡去參觀。據他後來所寫的報告說，他當時見到了一座六尺高的大雕像，還有兩座較小的，以及其他許多業已破碎的雕像。

大家搶著要收藏珍品

在當時的希臘，如果一個人幸運的發現了一件古雕刻，他不僅有權可以據為己有，而且等於獲得了一次發財的機會。於是法國領事布萊斯特便向這個農人表示，願出高價收購這些雕刻。他一面趕快寫信給駐在君士坦丁堡的上司報告這件事，一面請求批准匯款來收購。

不知為了什麼，過了兩個月他的上司還沒回信來，農人不願意再等待，便向另一個法國人暗中接洽，想先把那座大的雕像單獨出售。這個法國人名叫都爾費，是海軍人員，也是一艘泊駐在米羅島的法國軍艦上的海軍少尉，他寫信和君士坦丁堡法國大使館的秘書馬賽留斯伯爵商量。也許法國領事布萊斯特以前所發的那個報告在中途遺失了，或是受到別的耽擱，總之法國大使根本還不知道這件事。

當他們接到都爾費的來信後，就命令馬賽留斯伯爵親自到米羅去接洽這件事，並授權他不惜任何代價都務必要購到這座希臘的古雕刻。那知當他抵達米羅島，事情已發生變化。

希臘王子也想擁有這座雕像

原來在這個期間，先前曾到洞內看過雕刻的那位傳教士，受了一位希臘王子的委託，也要購買這座雕像，而且出價甚高。雙方已將價錢談好，不過尚未付款，但是雕像已經由傳教士經手運到一艘懸掛希臘國旗的土耳其貨船上，準備運走了。

馬賽留斯伯爵抵達米羅後，知道發生了這件事，立刻向農人波東里斯交

涉，說他已經允諾賣給都爾費在先，不該又轉售給另外一個人。

於是一面下令法國軍艦阻止這艘船駛出，一面向米羅島當局投訴，請求公平解決，並表示希臘王子願意付多少錢，他也願意付同樣的代價。

為爭奪維納斯打官司

結果米羅島當局判決馬賽留斯伯爵勝訴，於是他立即付款與農人波東里斯，並向他取得收據。土耳其貨船水手和法國水手，不知怎麼回事發生了衝突，彼此打鬥起來。

據說，當時雙方參戰者共有一百多人，各以腰刀和短槍互擊，情勢很嚴重，而在這一場盛大打鬥中，那座雕像本來已經包裝好，擱在一輛馬車上正準備運走。

這時不知怎麼地被人從車上推到地上，於是雕像的腳部就破了一塊。現在的人大都是對維納斯的雙臂發生很大的興趣，而對於這個不關緊要的腳邊一塊，卻沒有太大的興趣。

杜蒙・杜維爾的考證報告

關於「米羅維納斯」的發現經過，傳說很多，但最正確也是運用考證方法正式發表的，要算法國候補軍官杜蒙・杜維爾 (Dumont d' Urville) 的報告。

他曾經調查雕像並描繪草圖，這個報告當年曾發表在「藝術會報」上，後來也被許多刊物介紹。杜蒙・杜維爾不但對於考古學有很高深的造詣，同時也精通希臘文，所以由他所做的考證也比較正確。

杜蒙・杜維爾對「米羅維納斯」的發掘及法國人收買的經過，記載也較為詳盡：

當農夫發現了上半身石像後，隨即告訴他的鄰居，也就是當時法國駐米羅領事布萊斯特，布萊斯特叫他盡量小心搬動石像，農夫就將這座石像搬進他的草房裡。布萊斯特立刻開始各種活動，設法儘可能使這件藝術品及早運回法國。

當時列強為了加強美術館的收藏，各國都努力爭購藝術品，這類事對法國尤甚。因為那時正是拿破崙戰敗之後，以往被拿破崙從各國收集來的許多藝術品，多被送還原主，所以羅浮宮美術館為了要補充這批損失，正在盡力的設法收集藝術品。

當時剛停泊在米羅島的法國軍艦艦長，雖曾力勸布萊斯特趕緊收購，但布萊斯特對這件價值幾同一個城的藝術品卻也不敢冒然一試，還是打了電

希臘米羅島地圖

「米羅維納斯」現場被發掘經過
(1)教堂右前方叢林即發掘現場
(2)古代米羅島的神殿遺蹟
(3)阿弗羅達底與眾女神神殿遺跡

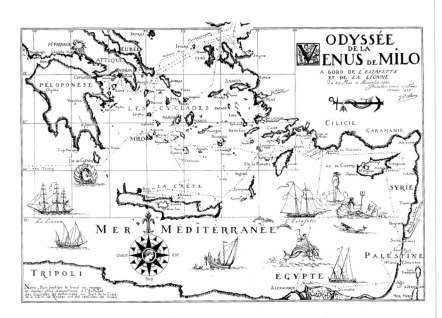

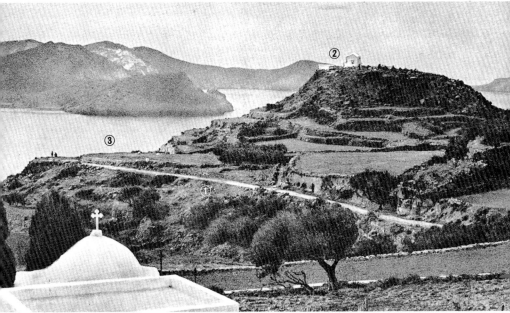

購買「米羅維納斯」有功的扶梯埃上校　　　書記官馬賽留斯是購買雕像全權代表

凝視「米羅維納斯」的杜蒙・杜維爾

決定買下雕像的法國公使里維埃爾侯爵

「米羅維納斯」被羅浮宮收藏時所發行的
紀念幣

「米羅維納斯」發掘時現場圖

里維埃爾侯爵獻「米羅維納斯」給路易十
八時的呈獻書

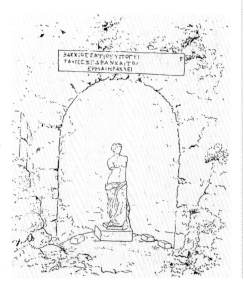

從卡斯特羅扛到海岸，傳說是用麻繩綑綁石像拖曳著它經過漫長的海岸，以致使雕像的肩部、背部和衣服摺紋都受到破損。

然後又將它裝載到懸掛著土耳其國旗的船上。該船將要離開時，竟因風向關係而不能駛出港口，就在這緊要關頭，列斯達佛都號抵達了。

代表法國公使來的馬賽留斯到達米羅，馬上和布萊斯特會商，便立刻宣布該買賣無效，而命令將雕像歸還給法國人。馬賽留斯登陸後，立刻拿著布萊斯特最早和農夫所簽的合約，並找長老說服，最後以 718 個庇阿斯特給農夫波東里斯，另外給予長老們 118 個庇阿斯特，合計 836 個庇阿斯特，約為當時法幣 550 法郎。

千辛萬苦的航行旅程

1820 年 5 月 25 日，馬賽留斯將雕像和若干斷片一起裝載在「列斯達佛都號」上，翌日，該船即出航離開米羅島。馬賽留斯在船上便作成目錄，把雕像上半身和下半身，頭髮上部，左足的一部分，握蘋果的手掌，不完整的上膊斷片，以及三件石柱等東西，都放置在中間甲板上的船艙內，船經羅德斯、塞布德斯、薩伊達、阿歷山多利亞、比拉埃斯、雅典等，環繞著地中海各地而到達斯彌爾奈，在這裡又被改裝到「拉利翁奴號」。該船於10月24日到達君士坦丁堡，里維埃爾侯爵離開該地。

在這個漫長的航海期間裡，米羅島上發生了很多事件，這些事件全都是由「米羅維納斯」引起的。希臘傳教士凡爾琪把他的失敗經過告訴了莫路齊，莫路齊即刻派遣軍官向島上的長老徵收二千庇阿斯特，再命人將介紹雕像的主要兩位長老施以非人道的待遇，並要求寫悔過書和繳罰款。

當布萊斯特獲悉此事時非常難過，即請求里維埃爾公使加以保護，並另行墊付 1743 個庇阿斯特給長老。

里維埃爾公使雖然已向土耳其政府交涉過，並且獲得要莫路齊將款項退還給長老們的命令書。但恰好就在此時，希臘人起來反戰，將肆意惡虐課重稅的莫路齊殺死了。

11月15日裝載了雕像的「拉利翁奴號」，在環繞地中海各地路過米羅島時，里維埃爾公使即支付布萊斯特先墊付的款項，並補償長老們被莫路齊沒收的全部損失。里維埃爾再度造訪米羅島最大的理由，只是想看看是否還有新發掘出來的雕像。

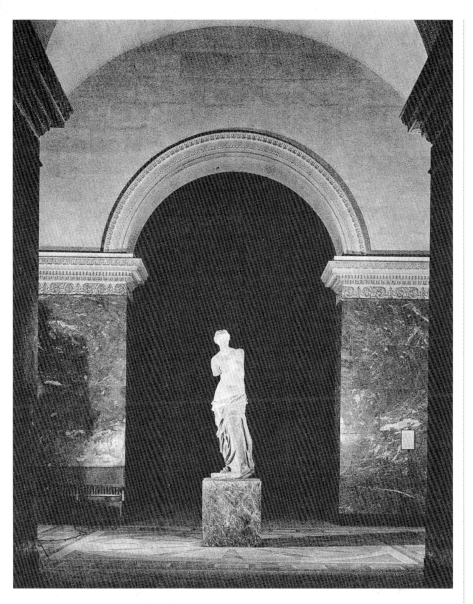

米羅維納斯最後歸屬—羅浮宮

載著在米羅島發掘的維納斯雕像，於 1821 年 2 月中旬，經過漫長的旅程最後到達了巴黎，並收藏於羅浮宮美術館。同年的 5 月 1 日由里維埃爾侯爵在阿波羅廳呈獻給法王路易十八，法王看了認為是稀有珍寶便轉贈給法國。因此這件雕像最後仍歸屬法國，現收藏在巴黎羅浮宮。

發掘當日在布萊斯特與約爾各斯二人旁邊
描繪石像的奧利維・扶梯埃

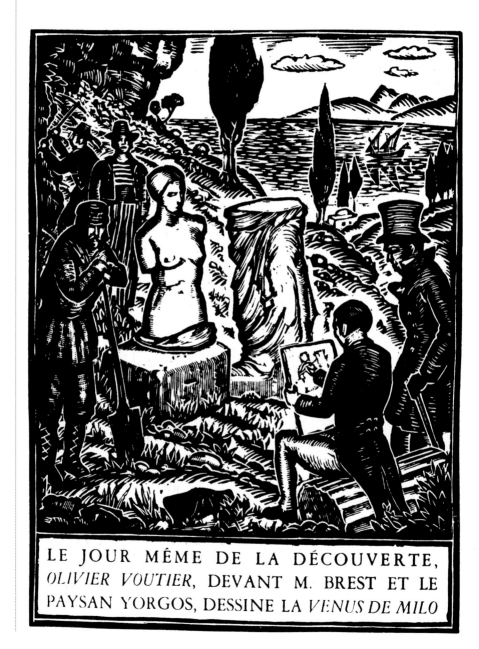

LE JOUR MÊME DE LA DÉCOUVERTE,
OLIVIER VOUTIER, DEVANT M. BREST ET LE
PAYSAN YORGOS, DESSINE LA *VENUS DE MILO*

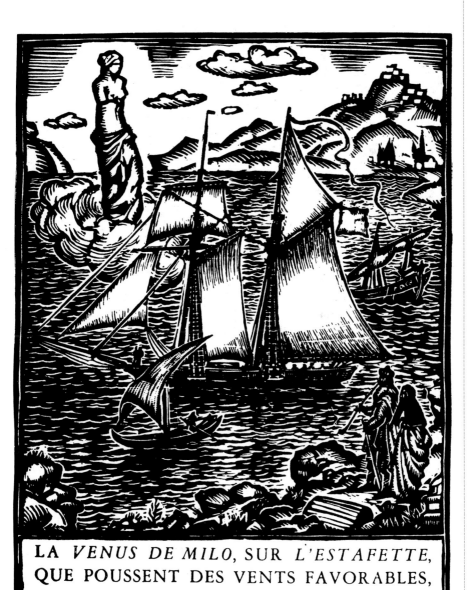

LA *VENUS DE MILO*, SUR *L'ESTAFETTE*,
QUE POUSSENT DES VENTS FAVORABLES,
QUITTE LA RADE DE MILO.

由克拉克西地號移裝「米羅維納斯」石像
至列斯達佛都號的情形

LA *VENUS DE MILO* EST TRANSBORDÉE
DU NAVIRE *LE GALAXIDI* A BORD DE
LA GOÉLETTE *L'ESTAFETTE.*

在雅典月光照射下凝視「米羅維納斯」的
馬賽留斯和法貝爾

AU CLAIR DE LUNE, SOUS LE CIEL D'ATHENES,
M DE MARCELLUS ET M DE FAUVEL
CONTEMPLENT LA VENUS DE MILO

在羅浮宮阿波羅廳門口凝視「米羅維納斯」石像的法王路易十八

仰望「米羅維納斯」

S.M. LE ROI DE FRANCE *LOUIS XVIII*
CONTEMPLE LA *VENUS DE MILO.* A
L'ENTREE DE LA GALERIE D'APOLLON

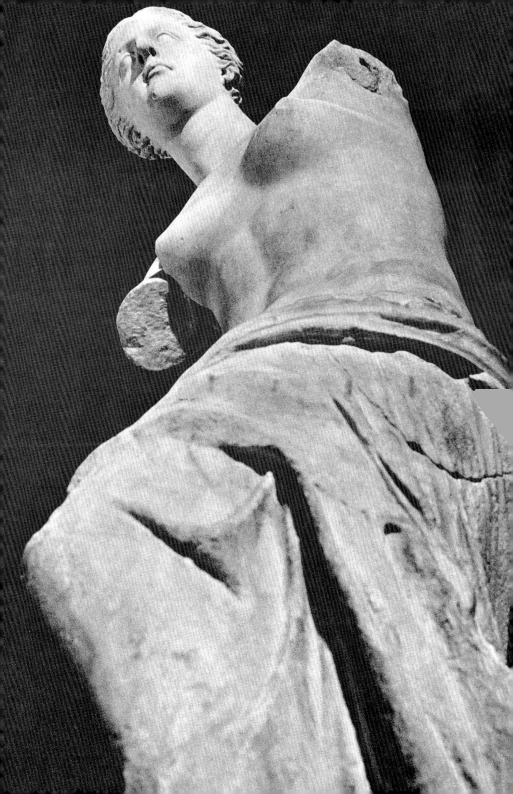

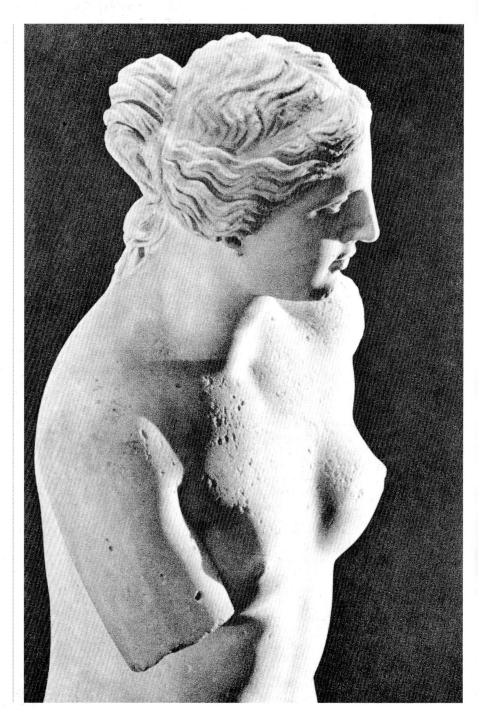

側看「米羅維納斯」
鼻子、胸部「米羅維納斯」最美角度
「米羅維納斯」馬尾頭髮

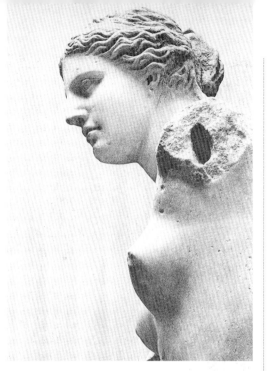

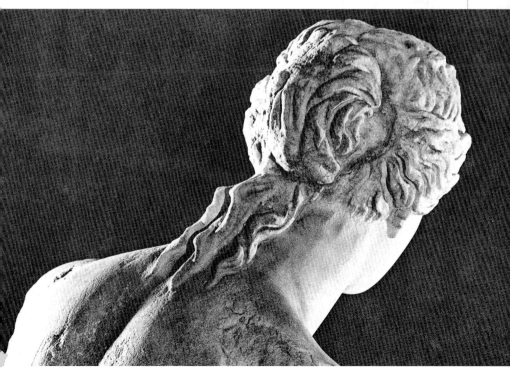

「米羅維納斯」腹部及裙褶　　　　　　　　　　　　　　　「米羅維納斯」臀部及長裙

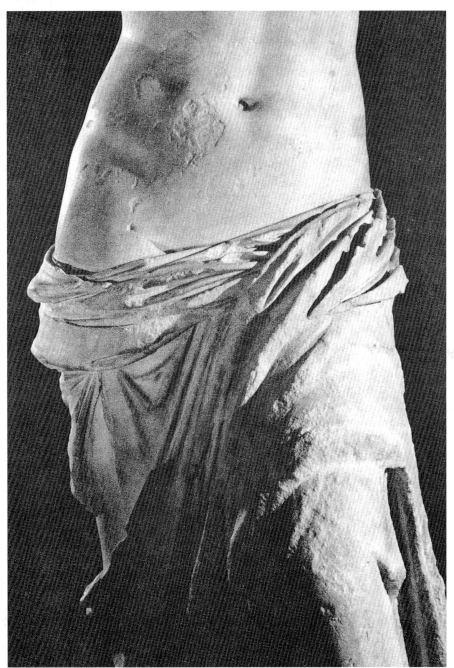

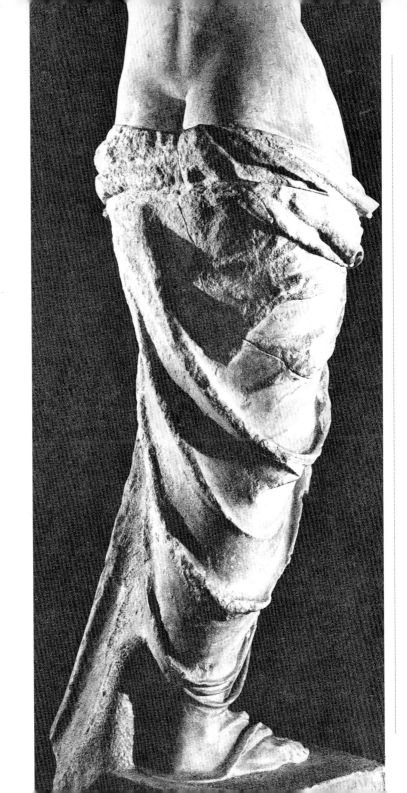

米羅維納斯
手臂復原說

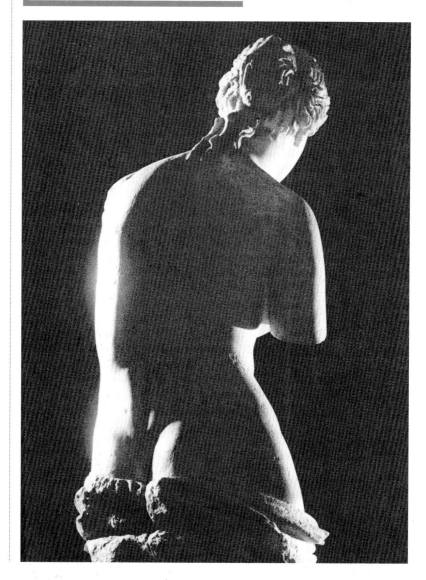

富爾特萬格拉復原案

德國藝術家阿道爾夫・富爾特萬格拉 (Adolf Furtwangler) 所考證的「米羅維納斯」雙臂的復原案，是比較獨創而有依據的。

從當初的發掘狀態研究

富爾特萬格拉所研究的要點爲探討「米羅維納斯」的原形。他首先研究當初的發掘狀態，也就是當波東里斯從土裡發掘出來的石像，是分爲上下二部石塊，並將先挖到的上半身搬進他的草房裡，當場與此石像同時發現的，另外還有兩件神使頭像石柱，及握有蘋果的手掌、手臂斷片和臺座石片等物。這些石片與石像究竟有什麼關係呢？富爾特萬格拉便是持著這種見解去發掘問題。

因爲雕像被埋沒的地方是個地窟，這樣的地窟在中世紀，一般是用來燒石灰的工作場所，這種場所必有許多石片貯藏，那些石片有的也可能是完整的。富爾特萬格拉從這兒假定開始逐步調查結果，手臂石片上方的橫切斷面內所遺留下的梢釘孔，與石像臂部的梢釘孔恰好符合，而握有蘋果的手大小也只有一公分左右誤差。

因此他認爲這些石片是屬於石像的部分。如果按照這些手臂和手掌斷片

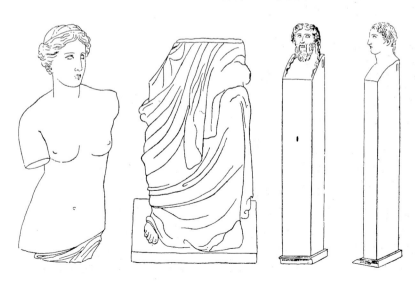

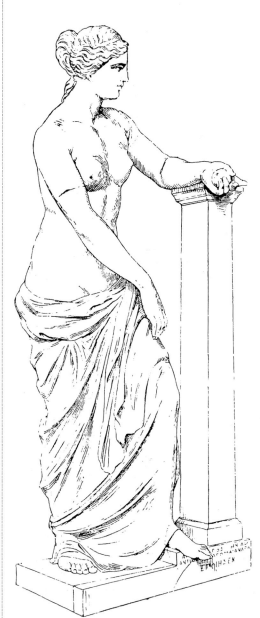

富爾特萬格拉的復原案

畫家杜貝抄錄雕像台座上銘文圖

的形狀，與維納斯石像主體部分的石質作比較，便知道這些斷片的雕刻技術比較粗糙，而且斷片表面的風化朽壞程度也比較厲害，以至於有些地方使我們難以相信此兩部分係屬於同一個體的東西。然而富爾特萬格拉的見解，是基於許多古物由於長時期的埋沒，亦能產生如此異同的狀態。

而古代雕刻家經常運用不同的石材來完成。因此，由於石材的有點兒不同而認為那些石片與石像毫無關係，是不成理由的，所以這些石片的發現並不是偶然的。

假如此一構想能成立的話，則與石像同時被挖掘出的另兩個臺座斷片也就會發生同樣的問題，很多人認為臺座斷片是屬於維納斯石像的，按照其材料與技巧來判斷，可能是後世修補的。富爾特萬格拉則認為臺座斷片也是和手臂、手掌的石片一樣是屬於維納斯石像，並不是後世修補的。

關於這點，維納斯雕像到達羅浮宮美術館後，以及在未公開展覽以前，有一個比利時畫家路易·達維曾請畫友杜貝描繪此座石像，結果這幅描繪圖只有一小部分被遺留下來，而刊登在克拉克的著作裡，按照該圖所描繪的情形來看，女神之像是位於大理石臺座的上面，而該臺座即由高低不同的兩塊大理石板接合起來，較高的石板上面刻有銘文。

畫家杜貝抄錄在該圖上，依其所抄錄的銘文：『馬以安多羅斯的「安帝奧啓亞」人，也是「美尼德斯」之子「…思德羅斯」(……avopos Mnvigou…ooxeus and Maidygou Enoinoev)。』

維納斯造形像蒂克女神？

富爾特萬格拉的構想是，如果能夠將手臂和手掌的石片，以及臺座斷片等諸物，證實確係屬於維納斯雕像的話，則全像的復原就有可能，況且米羅島從古時候就很信奉幸福之神蒂克(Tyche)，維納斯與蒂克有點形似（見圖），因此或許是仿造蒂克女神而製作出來的。

富爾特萬格拉的考證認為：維納斯的左手手上是握有蘋果，手臂也有支柱，這種結構在希臘的雕刻、壺繪、土偶、彩繪等特徵上都可找到例子。如「維納斯像」，是早期的銅像，它的左腕放在支柱上的姿態引起身體肌肉的現象，和斷臂的維納斯頗相近。至於右手的位置，他認為根據石像下半身衣服的紋路，也是左腳放在較高那一邊的臺座，而使軀體重量落在右

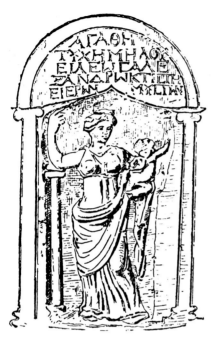

米羅島發掘「幸福之神」蒂克浮雕像
傷痛的維納斯
西元前440年　大理石　羅馬時代模刻

腳。頭部及軀體微微面向左方，身體中心線略微傾向右邊。

重視豁達大度純正感情

「富爾特萬格拉復原案」（見圖）可以看出米羅維納斯的軀體深具自然而有良好氣質的肌肉狀態，洋溢著古典盛期那種豁達大度的純正感情。

至於下半身的衣服摺紋則更爲清晰悅目，顯示出無比高雅的造形美。這些部分使人想到西元前四、五世紀古典期的作風。

故「富爾特萬格拉復原案」的結論是：維納斯的左手握著蘋果，右手扶持衣服的站立姿勢。臺座上有支柱撐住左手，從刻有銘文的臺座前面，並可讀出作者的名字。從銘文的書件和雕刻技術推敲，是屬於希臘古典期的作品。

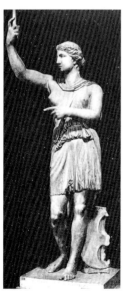

雙手復原後的維納斯會比較好看嗎？

西元前4世紀　大理石　高210cm　羅馬時代模刻

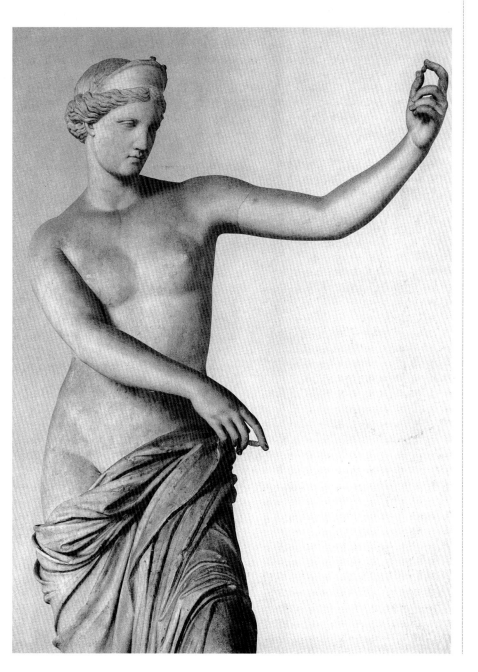

塔拉爾復原案

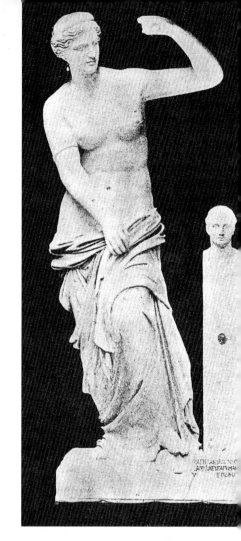

「塔拉爾復原案」和富爾特萬格拉的復原案比較接近，克勞提阿斯·塔拉爾 (Cloudius Tarral) 是英國醫師，他於1860年在巴黎發表他的復原案，當時刻有銘文的兩件臺座破片常成為爭論焦點。他以另一臺座破片加上無鬚的頭像石柱，豎立在維納斯石像旁邊，作為他復原案的建議。

以頭像石柱復原建議

他跟富氏不同的地方是：富氏用支柱，而他則用頭像石柱。因為沒有支柱的關係，左手手臂的狀態便不同，左臂上差不多與肩部水平而向左前方伸直，下臂則從臂節向上彎回，因此握著蘋果的手掌便朝向下方。整個左手成為懸空的狀態，右手扶持衣服，上半身微微面向左邊。

「塔拉爾復原案」（見圖）最大的問題是在氣質高貴的女神像旁邊，點綴了男人的石柱頭像，顯得十分不調和，甚至妨礙女神的美麗。然而這種不調和的組合，在希臘雕刻中卻是常見的，從德拉島上發掘出來的維納斯雕像，也有神使像的石柱。

從「富爾特萬格拉復原案」和「塔拉爾復原案」中，都可發現維納斯的左手握著蘋果。

左手是握著蘋果？

希臘神話裡維納斯的擁有金蘋果，是個非常動人的故事，因她和希拉與雅典娜兩位女神爭取象徵最美的「金蘋果」，不惜利誘派里斯王子，結果代表勝利的金蘋果歸維納斯所有。維納斯的雕刻或油畫手上皆握著一個蘋果，也是象徵「勝利的女神」，米羅島的古代名字則為「米羅斯」，即是由希臘語「蘋果」而來。

維納斯與戰神瑪斯
維納斯與戰神瑪斯

密里根復原案

「密里根復原案」是英國的密里根
(Milingon) 認為維納斯熱愛戰神瑪斯，
瑪斯每次戰後歸來她一定替她解甲拿
盔。密里根根據這段神話，說是維納
斯的左右手都傾向於左前方（左手在
左上方，右手在左下方）這種姿勢也
是所謂「持盾的維納斯」。

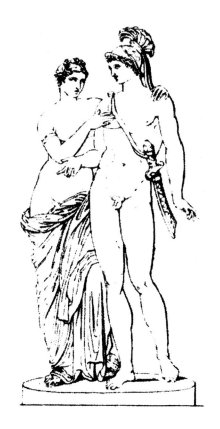

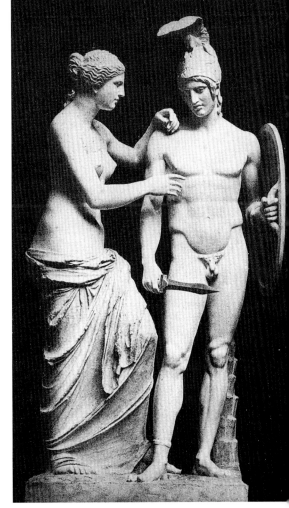

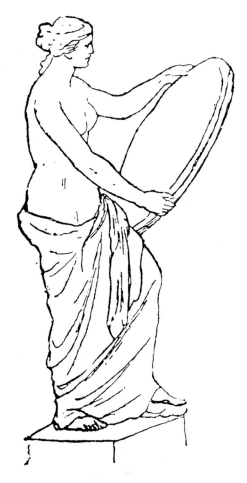

維納斯手持瑪斯盾牌
卡布亞的維納斯

卡布亞復原案

在卡布亞劇場遺跡被發掘出來，現收藏在那不勒斯國立美術館的「卡布亞的維納斯」（見圖），該石像就在左膝上按著盾或是矛，默默注視著盾裡所映出的自己美麗的影像。

就其全身的姿態及左右手的方向來看，頗與「米羅維納斯」近似，而使人們聯想到兩者之間有血緣的存在，也許「米羅維納斯」就是從這原形模倣出來的。

然而推翻這個論調的是「卡布亞的維納斯」的眼睛注視著盾裡自己的影像，「米羅維納斯」則凝視著遠方，在這裡雖有細小的不同處，而其含意是很有出入的，也就是說：「米羅維納斯」不是看很近的東西，她是否確是托著盾？就難肯定了。

從身體站立的姿勢看來，「卡布亞的維納斯」，重量不落在全身支持點的右腳上，爲何反而落在半提的左腳上？細看維納斯的軀幹雖靜中有動，那卻不是肌肉的運動，而是姿勢的扭動，毫無拿重物所產生肌肉緊張的跡象。不管矛怎麼重，盾如何輕，「米羅維納斯」的雙手和「卡布亞的維納斯」的雙手論斷是互相矛盾的。

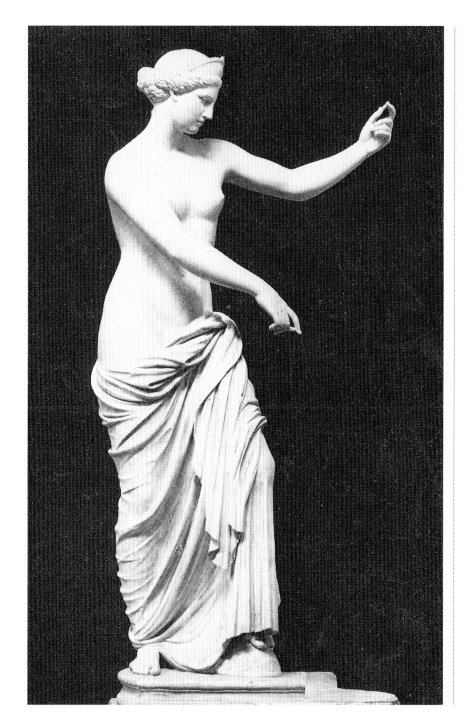

萬靈汀復原案

　　法以特・萬靈汀 (Veit Valentin) 對於維
納斯雙臂的推敲意見是：維納斯是正
走進海裡，右手扶著衣服，左手想要
把頭髮鬆開，所以左手掌握著的東西
並不是蘋果，而是結髮的髮帶樣子的
東西。

　　這樣的姿勢，可以認為是維納斯日
常打扮中的姿態。「萬靈汀復原案」
（見圖）和德國布萊斯勞大學解剖學
教授郝賽一樣，認為這是一種在水浴
中受驚駭的姿態。後來他修正自己的
意見說，這位女神不是維納斯，而應
是月神黛安娜在沐浴中，被艾克頓王
子襲擊時瞬間所作的驚駭姿態。

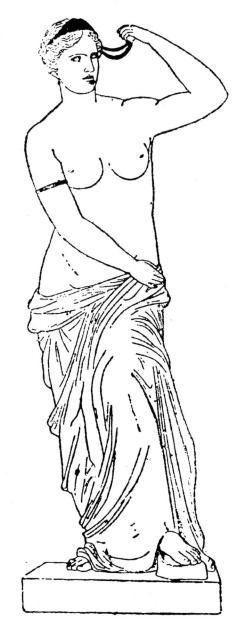

是黛安娜與艾克頓王子嗎？

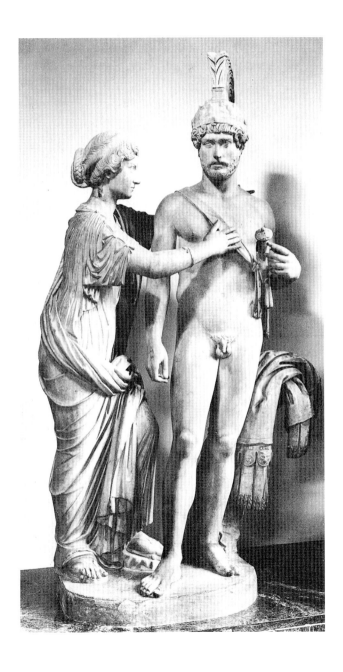

舒特拉森復原案

德國雕刻家朱・舒特拉森(Zu Stra-ssen)認為，「米羅維納斯」並不是單人像，而是和希臘神話中維納斯的情人戰神瑪斯站在一起。

站在戰神旁的姿勢嗎？

瑪斯是戰神，英勇無比，他以「向光榮的死亡邁進」為前提，並認為死於戰爭是甜蜜的。

維納斯雖然由主神宙斯許配給其醜無比的金工神伏爾岡，但是她愛瑪斯很深，她覺得和瑪斯站在一起，比站立在奧林匹斯神山還要滿足。

「舒特拉森復原案」（見圖）中，維納斯握有蘋果的手掌放在瑪斯肩膀上面，而右手輕舉，正在和瑪斯講話的姿態。在羅馬時代製作的雕刻中，也有幾座瑪斯和維納斯站在一起的雕像，尚留存在人間。

羅馬時代雕刻的「勝利的女神」等立像姿勢，與「米羅維納斯」也有相似之處。

「勝利女神」立像的相似處

在羅馬城的托洛亞斯紀念柱上所浮雕著的「勝利女神像」，即是將盾放在支柱上，而另以右手持筆在盾上寫字的姿態，其左右雙腿的位置和「米羅維納斯」很酷似。同樣的，羅馬城的凱旋門裡的浮雕，也可以看到有同樣的勝利女神像。

現存於普立茲博物館的「普立茲的勝利女神像」（見圖），是件青銅作品，它的姿勢如果和「米羅維納斯」相對照，也不難發現其共同處。

從以上幾件復原案看來，對維納斯的雙手，人們所研究的是「那雙手到底怎麼樣？」「右手拿的是蘋果呢？還是拿著別的東西？」「左手舉的有多高？伸的有多遠？又彎曲到什麼程度？」「她的眼睛和手的關係如何？眼睛是否在看她手上的東西？」「她的右手在幹什麼？」…

美術史上三雙美麗的手

曾在巴黎攻讀美術理論的陳錦芳先生，曾在一篇『「米羅維納斯」的一雙手』一文中提到：

西洋美術史上有三雙最美麗的手：聖母瑪利亞的手、「蒙娜麗莎」的手及「米羅維納斯」的手。聖母瑪利亞的手是一般的，代表天下母性的手；蒙娜麗莎的手是個別的，只屬於達文西筆下一位16世紀義大利婦人的手；「米羅維納斯」的手則是想像的。這三雙手的性質不同，當然感受也迥然

普立茲的勝利女神像

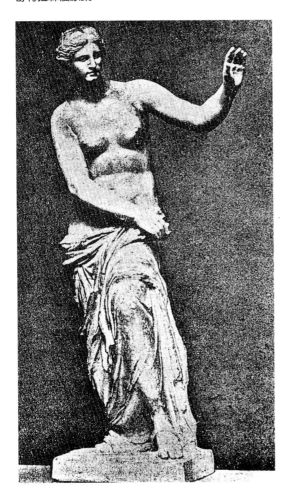

有異。

聖母瑪利亞的手,具有各種各樣的形象姿態,代表的意義是神聖而永恆的。蒙娜麗莎那雙交疊的手,不是文字所能形容的,它「豐滿、柔美、均勻、優雅」,但也無法形容。以上兩雙手都可由肉眼來欣賞。

可是「米羅維納斯」那雙手卻是肉眼所看不到的,只能用心去想像。很多人欣賞「米羅維納斯」,免不了要問:「維納斯的那雙手呢?」從1820年到現在,多少人在作「米羅維納斯」雙臂究竟如何的研究工作。

然而,很多人(包括我在內)是寧願維納斯永遠找不到那雙手的,斷臂的愛神,不是更可引領人們讚賞那古希臘美術最精美的軀體嗎?

希臘美術中
維納斯雕刻

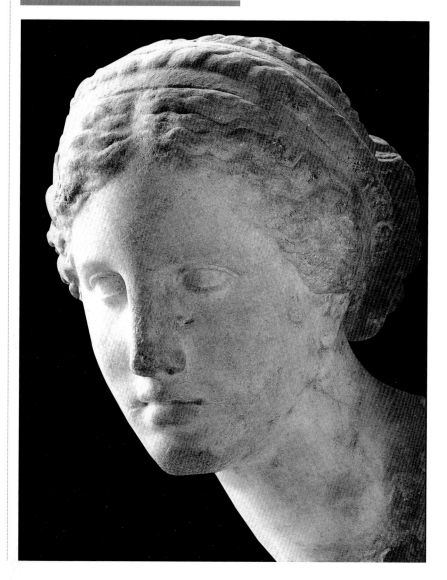

維納斯頭像
希臘出土　大理石　高35cm
巴黎・羅浮宮美術館藏

萊斯其林的維納斯
西元前5世紀　羅馬時代模作
巴黎・羅浮宮美術館藏

　　關於維納斯的誕生，在希臘美術上
的傳說是非常多彩多姿的。
　　柏拉圖在「饗宴」的對話中，曾對
「維納斯」作過如下的頌讚：

柏拉圖頌讚維納斯

　　『維納斯的神性，上起蒼天與宇宙
之間的清澄世界；下至愛慾、邪惡等
人類的本能所引起的各種激動，可謂
兼容並蓄，無所不包。在春天，她可
以讓大地開花，使農作物豐收；到了
淒涼的冬天，她便下降冥府。因此，
她所支配的領域很廣，尤其是她在希
臘美術裡面所扮演的愛與美的女神角
色，對於希臘美術有很大的貢獻。』

雕刻家畫家眼中維納斯

　　這是很確實的話，打從有關維納斯
女神的信仰，從東方傳入希臘各地，
其崇拜的形式也有很多的變化，因而
便有各式各樣的神像。
　　現在我們從西洋美術在「雕刻」和
「繪畫」方面來作一番回顧，看看不
同的畫家、雕刻家在不同環境、不同
時代以「維納斯」作題材的作品，在
「繪畫」方面，以及在「雕刻」方面
如何去表現這位愛神美神！

阿弗羅達底全裸像

　　最早信奉阿弗羅達底女神的，是古
代巴比倫的加爾底亞。巴比倫的豐饒
女神是依斯泰爾，在東方深深地受人
崇拜著，依斯泰爾女神是以全裸來象
徵原始的女神，並特別的強調胸前和
下腹的線條，以表示豐饒之意。

強調胸前與下腹的線條美

　　依斯泰爾女神從腓尼基的殖民地塞
普路斯，傳入荷馬時代的希臘各地，
從塞普路斯島所挖出來的「阿弗羅達
底全裸像」（見圖），它的身上裝飾
著各式各樣的項圈和手鐲，雙手捧扶
著雙胸，下腹部線條呈半圓形彎曲，
這表示它是豐饒的根源。

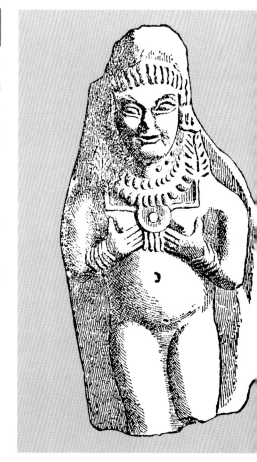

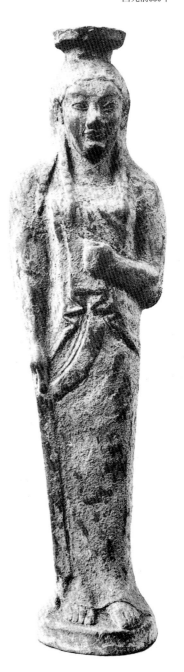

阿弗羅達底雕像

　　從西元前九至六世紀亞爾卡育時代中的「阿弗羅達底雕像」（見圖）看來，大都是著衣的。

　　這立像從頸部至腳跟，都有所謂的伊奧尼亞式的衣飾將她的全身裹住；頭上戴著冠帽，長長的辮子從肩膀上垂下來，一隻手托著鴿子或花，另外一隻手扶著衣服，這種美術史上稱為「亞爾卡育時代的阿弗羅達底雕像」相當莊嚴高尚，而洋溢著嫻雅。

莊嚴高尚洋溢嫻雅

　　在那個時代裡，我們可以看到一些青銅鏡柄裡的裸體阿弗羅達底銅像，她的腳下和雙肩都伴有動物，兩手托著花朵，幾乎全是未成熟的女孩像。這種造形頗與當時男性之神阿波羅相似，胸部微微隆起，腰與雙腿的肌肉均不夠成熟豐滿，而且也未具古典期以後的圓滑作風。

愛斯克麗維納斯

　　西元前五世紀的維納斯雕像，多數是以著衣形式出現，但是也有裸像的例子。在遺留下來的模刻作品中，有所謂的「愛斯克麗維納斯」雕像就是個例子。

男性化之美維納斯

　　這作品被推定為西元前460年前後之作，該像表現出脫完衣服放在一旁準備沐浴的情態。從這雕像的胸部至腹部肌肉的表現手法看來，那是受到同時代男性站立裸像的強烈影響，請看那過分分開的左右乳房型式，簡直有點男性化。

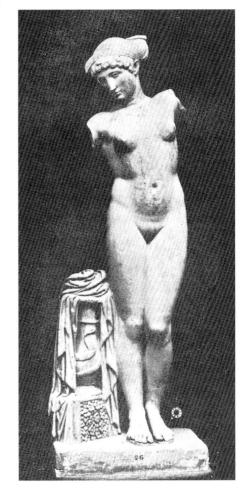

豐饒維納斯

　　西元前五世紀末期有位很活躍的雕
刻家阿爾卡米年斯，他追隨菲狄亞斯
的作風，而製作了很美的維納斯像，
現在留存下來的有模刻品「豐饒維納
斯」（見圖），這件維納斯雕像柔和
的雙頰和精緻的手指，曾被希臘作家
盧幾亞諾斯讚美過。

維納斯的雙頰與手指

　　他的維納斯和菲狄亞斯的不同，他
把披衣從一邊的肩膀更滑下一些，直
落到乳房下面，使乳房和優柔的肩膀
同時露出。一腳承擔著全身的重量，
另一腳微微往後伸出。

　　她所舉起來的一隻手臂，剛好與支
持體重的腳方向相反，由這一隻手臂
伸出的手指，夾著貼住全身的綾衣上
端，另一手臂掛著由肩膀滑下來的綾
衣，此一手臂的手掌則握著蘋果。這
樣的四肢對位法，由於頭部輕輕偏離
上舉的手臂而更顯得生動。

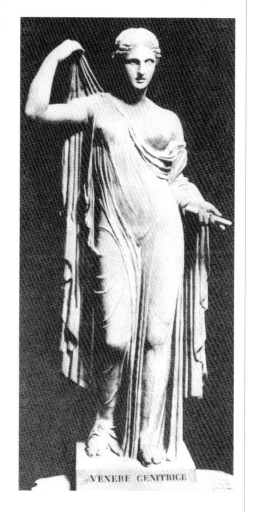

VENERE GENITRICE

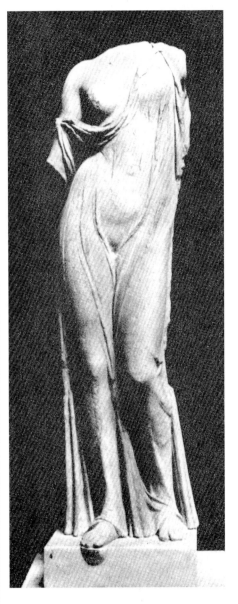

披衫維納斯
巴黎・羅浮宮美術館藏

披衫維納斯

　　屬於古典時期作品，現所存是羅馬時代的模刻品，頭和手臂已經不在。維納斯披著古希臘垂地的服裝，左邊乳房裸露在外，衣服的線條和身體的曲線，極富動人美態。

　　在維納斯的雕像作品中，有的努力表現整張臉孔的純潔感；有的重視身體的優美比例；有的則取愛神的神話情節；這一件則強調「詩意」，他只是從當時的詩人曲瑞彼德斯的頌唱詩作品裡找到了靈感。頌唱詩上記載維納斯：

　　『她使天空降下雨水，於是，天地結合，萬物豐盛，人類繁殖……』在這兒的維納斯「神化」了，用美麗的詩章表現在高不可仰的站立美姿上。

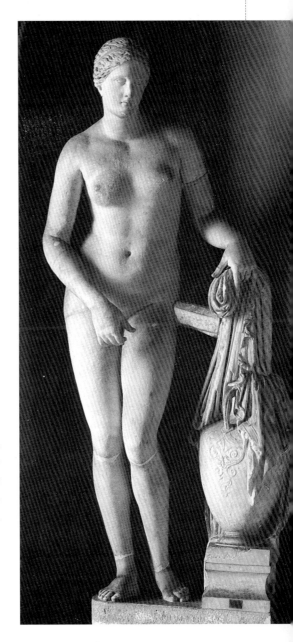

古尼多斯維納斯
原作西元前4世紀中　羅馬時代模刻　大理石
高204cm

古尼多斯維納斯

　　羅馬梵諦岡博物館所藏「古尼多斯維納斯」是美術史上第一個全裸的女神雕像。雕刻家借助維納斯的優美身材，表現美神脫衣將要沐浴的霎那，顯現出女性固有的羞恥。

表現女神脫衣沐浴霎那

　　這件作品雖然比西元前五世紀的帶有感官美意味，但美神那股雅緻的品格，毫無妖嬈的感覺。

　　美術史上對於裸體的演變，也像人類的衣服一樣採漸近式，先將內衣漸漸脫下來，從肩至胸，從胸至腰，從腰至膝，以至全裸，而這種演變無論雕刻或繪畫，從維納斯的作品中都可一概全貌。

　　畫家們以美神作畫題開始，便一邊害羞著，一邊誇示著，漸漸露出她最合人類理想的身材。同時這座雕像也重視美麗的氣質神態，這種氣質多少帶點宗教感情，尤其是臉往上看的神情。古尼多斯的維納斯重視黃金律的身段，舉止優雅端莊，讓人感受到女性優雅的純潔美。

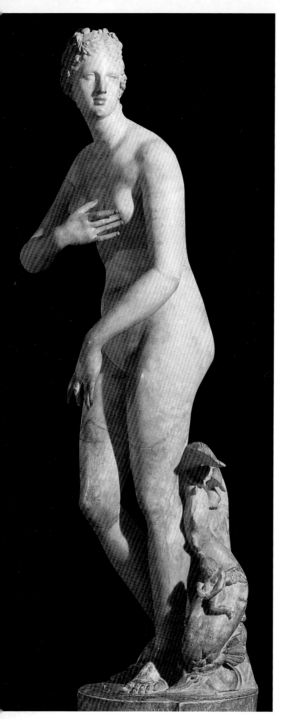

梅狄西維納斯
原作西元前1-3世紀　羅馬時代模刻

梅狄西維納斯

　　這是希臘化時代，也是西元前三至一世紀的維納斯作品，這時正是亞歷山大帝國分裂，廣大的亞細亞各國產生了許多小國，而使希臘文明和亞細亞文明互相結合，因而產生新的文化和獨特的生活方式。

四肢與胴體優雅美感

　　當時的雕刻家被請入宮廷，但在希臘各邦中所有的理想和道德已成為過去，在激動和不安的時代，人們另行尋求一種新的生活原則。

　　最後，這一古代世界歸由羅馬來統治，在未進入羅馬時代以前，維納斯在文學、歷史、詩歌、建築、繪畫、雕刻及戲劇等領域，迸射了她那多彩的光芒。

　　「梅狄西維納斯」雖然是倣照「古尼多斯維納斯」的風格，可是在那裡已經難以找到西元前四世紀的宗教性格了。

　　寫實主義跟進以後，對於女性裸像要求強調更自由更放任。它不但不披薄衫，更全身赤裸。

　　然而整件雕塑顯現的巧妙姿態，表現四肢及胴體的優雅美感，給人靜止的穩健美，確有獨到之處。

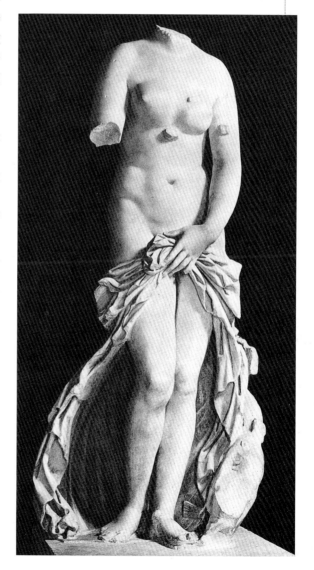

波拉克西丁維納斯

　　西元前三世紀作品，羅馬時代模刻品。1804年這件雕像被發現以後，從此便廣爲人們所欣賞與喜愛，而列爲古代雕刻傑作，尤其是背面衣裳之美，極爲聞名。

　　這件雕像是維納斯正準備沐浴解衣的姿態，那羅衣輕解，衣服已褪到臀部底下，馬上就要滑落了。

　　令人注意的是這隻左手握著衣服正停在重要地方；右手已斷。它是用大理石雕刻的，能把肉體表現的如此富有魅力，衣服像錦緞般的會發亮，的確是現代人所望塵莫及的。

愛神的雕像

西元前五世紀前半期是「亞爾卡育時代」，與古典期的過渡時期；這個時期的希臘正遭受波斯國的侵略，各城邦正團結一致作保衛戰。雅典的神殿曾一度遭受波斯軍隊燒燬，最後終止於海上的勝利。

將波斯軍隊擊潰這一次的戰爭，使希臘美術受到了深刻的影響而產生嚴格的式樣。關於這一點，我們在西元前470年代的作品中，也就是在羅馬的查爾烏斯圖庭園發現出來的。

「愛神的誕生」側面浮雕

由魯多維奇王座側面浮雕「愛神的誕生」（右圖）可以看出，這一時期的作品和以前大不相同了。「愛神的誕生」由季節女神迎接她從海上升起來；她披著薄如輕紗的罩衫，乳胸挺出，腹部的魅力在於起伏間，三人的手腕相互交錯著，那左右相對稱的構圖組合，細微部分的變化，刻劃得相當生動，也極具韻律的和諧美。

這件很美的維納斯雕像並不以裸體表現，而以薄衫披在外面，讓水濕的衣裳緊貼住健康的胴體，充滿著生命的鼓舞，與青春美好的歌詠。

「處女的行列」女神祭日儀仗

西元前五世紀後半期，度過了波斯侵略戰爭危機的雅典，已成為希臘經濟、文化、政治的中心，在藝術精神上，確實放射出那理想主義精神文化的光芒，這個時期裡出現了希臘雕刻的天才菲狄亞斯(Pericles)，他重建了雅典巴特農神殿，在這神殿朝東的那面刻以希臘少女遊行的浮雕，這浮雕名叫「處女的行列」（見84頁圖）。

描寫女神祭日的儀仗，年輕少女穿著直垂地面的希臘長衫，把她們專為女神而織的帷幔獻給雅典娜，這幾位全是由處女來擔任，她們身上穿的衣服隨風飄揚，緊貼著健美的身體，胸部豐滿，大腿結實，畫面讓人如沐浴在小陽春的微風裡。

巴特農神殿內壁四周，還有描繪著雅典娜節日大遊行中各種奉獻品的騎士和處女行列的作品，他們在細語靜肅中注視著行列的到來，其中也有阿弗羅達底，膝蓋上抱著她的孩子邱比特，她像慈母般的指引著東西。

美妙褶襴生動身體

從魯多維奇王座側面浮雕「愛神的誕生」，到巴特農神殿雕刻「處女的行列」裡，我們可以發現到那柔軟美妙的褶襴，和生動的身體。

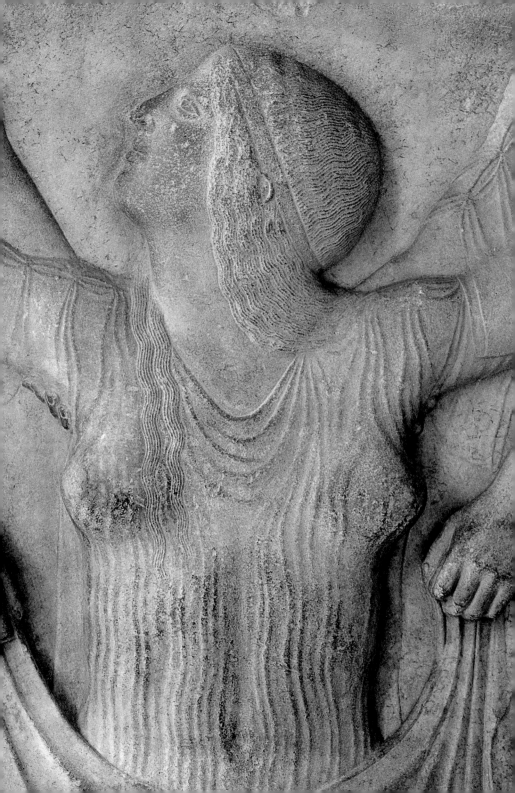

焚香婦人 魯多維奇王座側面浮雕
西元前460年間　大理石　高86cm
羅馬・國立美術館藏

吹笛女人 魯多維奇王座側面浮雕
西元前460年間　大理石　82×72cm
羅馬・國立美術館藏

西元前五世紀前後，希臘雕刻家所　　表達的優美比例和生動刻畫，是美術

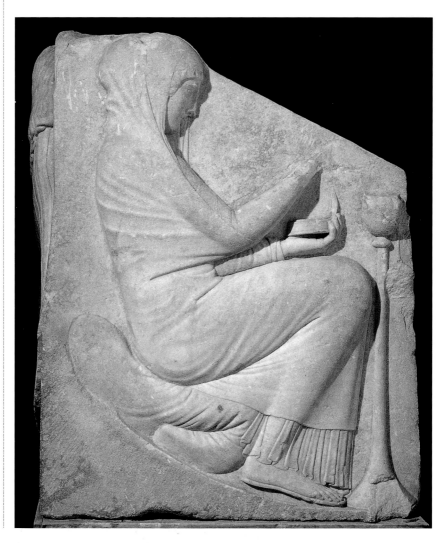

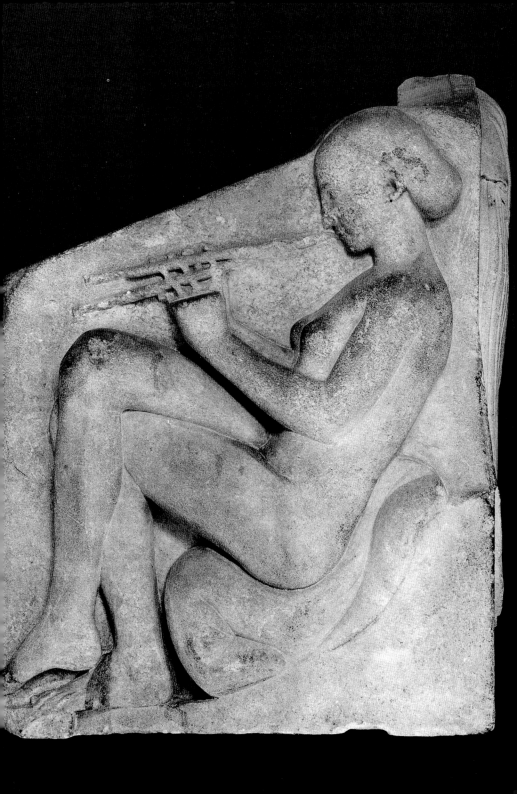

處女的行列　古希臘雕刻
西元前440年　大理石　高106cm
巴黎・羅浮宮美術館藏

史上沒有人能與他相比的。　　　　　魯多維奇王座側面浮雕除「愛神的
　　　　　　　　　　　　　　　　　　誕生」外，「梵香婦人」與「吹笛女

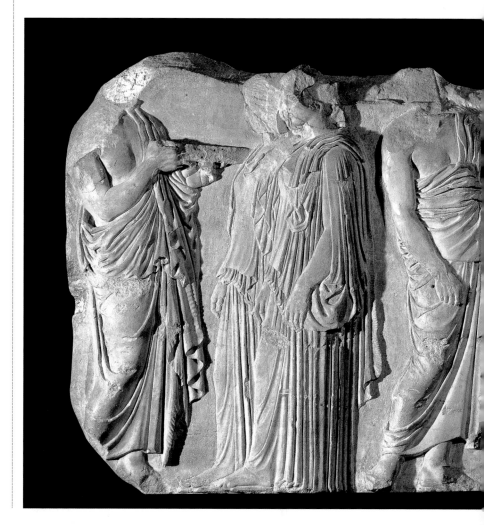

人」等作亦與「處女的行列」一樣，可看出希臘雕刻家對女性柔美軀體與衣紋的細膩刻畫。她們的身體呈優美的動勢，曲線畢露，體態婀娜多姿。

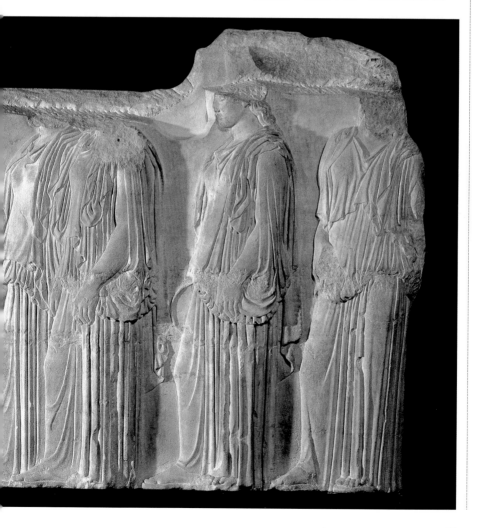

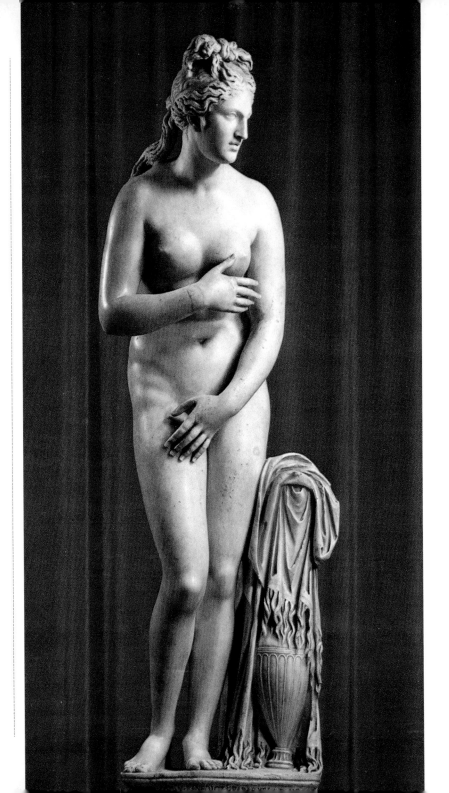

卡比多爾維納斯
西元前320-280年　羅馬時代模刻　大理石　高176cm

卡比多爾維納斯

　　西元前 320-280 年的作品，現存羅馬的卡比多爾美術館，羅馬時代的模刻品。這座維納斯雕像與羅浮宮的「蹲著維納斯」及佛羅倫斯的「梅狄西維納斯」有著同樣的姿態，也是從「古尼多斯維納斯」演變而來。

乳房和臀部彈性感官美

　　那稍微前傾的背，雙手的位置和往後彎的右腳姿態，都和「梅狄西維納斯」的一樣。但是這件雕像對於感官美，尤其是乳房和有弧線的臀部塑造得很富彈性。

　　就因為如此，很多人批評它是「肉香四溢」。事實上羅馬藝術是酷愛寫實的，他的作品和希臘人那種憑理想來追求的完美真是兩回事，他的優點是越來越接近自然的美了。

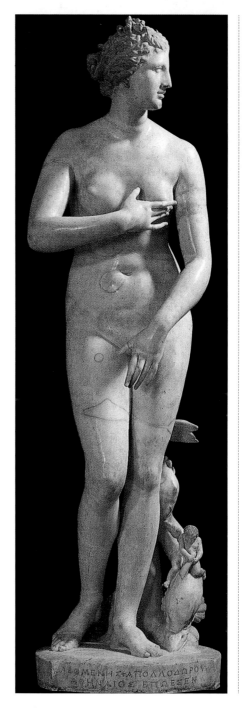

維納斯立像
西元前4世紀　羅馬時代模刻
佛羅倫斯・烏菲茲美術館藏

87

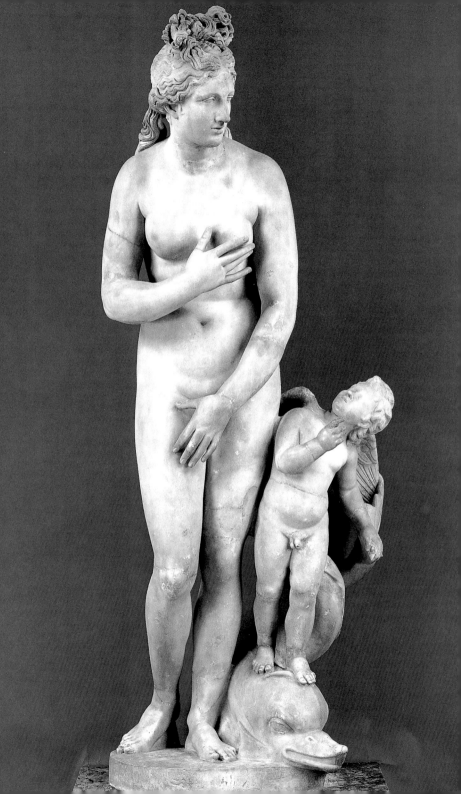

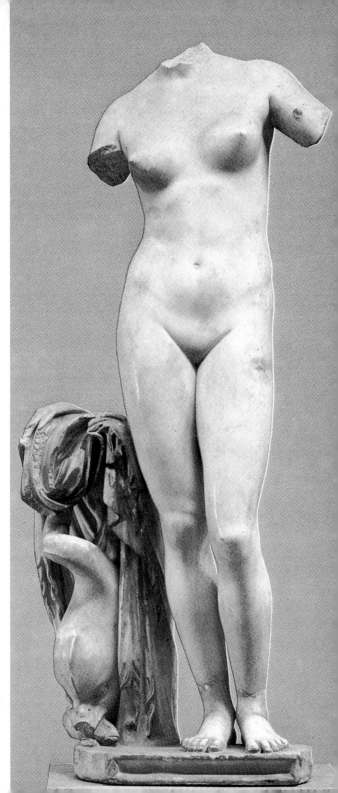

維納斯與邱比特
原件西元前4-3世紀　羅馬時代模刻
大理石　高180cm
巴黎・羅浮宮美術館藏

卡利民維納斯

　　這件雕像的神髓，完全達到希臘化文明的極致，曲線柔和而儀態優雅，豐滿胴體表現出一種親切的實感。

　　他讓女神那股芳郁的筋骨顯得高貴而多少有點聖化，但仍保持官能美的極點，現在這件雕塑藏在雅典的美術館，頭部手臂雖然已斷，然而她站立姿態的優美，到現在仍然是美姿專家奉爲女性最美立姿的典範。海豚本來是象徵大海的，這大概是象徵維納斯是從海裡誕生的，如同洛可可畫家佈修的畫，維納斯在海上時有一大群海豚在前面開路一樣。

沐浴維納斯
原件西元前100年　羅馬時代模刻
大理石　高170cm
羅馬・國立美術館藏

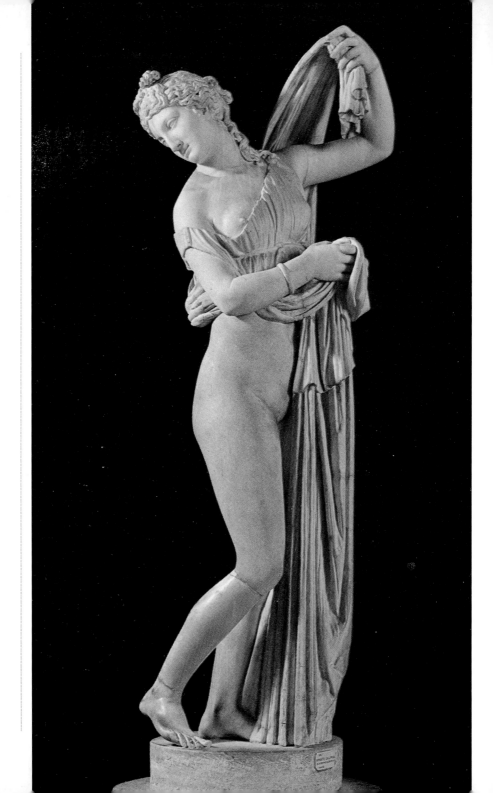

美臀維納斯（側姿）
原件西元前100年　大理石　羅馬時代模刻
高152cm
拿坡里・國立美術館藏

美臀維納斯

　　現藏拿坡里國立美術館，希臘化文
明時代的作品，係羅馬時代模刻品。

　　這件作品在羅馬的宮殿遺跡中發掘
出來，這座維納斯雕像因為她的臀部
極美，所以大家都稱它為「美臀維納
斯」。她正要脫掉纏在身上的輕薄衣
裳，兩手停在半空中，而側臉看著映
在水中的自己的肉體之美。

反身和俯視姿勢美

　　「美臀維納斯」為了表現出反身和
俯視水面的姿勢，右肩低下，右腳微
微彎曲且輕輕的縮退，所以右腳只有
腳尖著地，這和拿著衣服而高舉的左
手正好形成了對比。這種姿勢相當地
複雜，和「蹲著維納斯」同是希臘文
明後期特有的技巧。

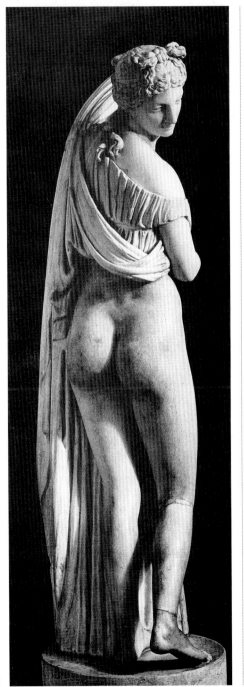

美臀維納斯（後姿）

蹲著維納斯
原件西元前3世紀中　大理石
羅馬時代模刻　高97cm
巴黎，羅浮宮美術館藏

蹲著維納斯

　　西元前三世紀大理石雕刻，現存巴黎羅浮宮美術館，是羅馬時代的模刻品。這件雕刻，兩腳已修復完整，唯雙臂接身軀的部分，斷截的痕跡還很清楚。背上仍留有小愛神邱比特小手的斷片，可能邱比特是停在母親的身上。

　　這件雕像在法國東南部的城市「唯因」發現，所以也有人稱它為「唯因的維納斯」。原作可能是小亞細亞的雕刻家所作，這種題材在西元前四世紀的瓶繪中出現很多。

蹲著維納斯
原件西元前3世紀後　大理石
羅馬時代模刻
佛羅倫斯・烏菲茲美術館藏

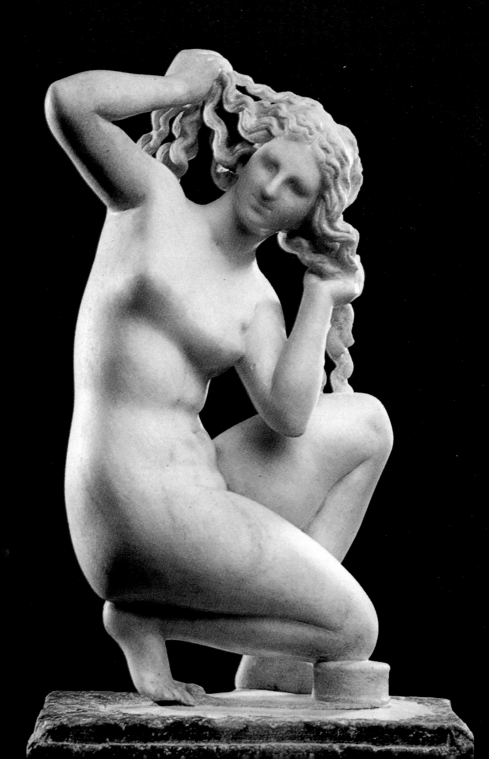

浴後維納斯
西元前100年　大理石　羅馬時代模刻　高49cm
美國・羅德島考古美術館藏

從貝殼出生維納斯
浴後維納斯
大理石　羅馬時代模刻
羅馬・國立美術館藏

浴後維納斯

　　這座潔白無瑕的大理石雕像，描寫
愛神在愛琴海邊，林蔭下常春藤和含
羞草蔓生的岩岸上，被汪洋潋灩的碧
波大海所吸引，四望無人，而寬衣解
帶，跳入海中裸浴後，蹲在岩石上梳
理被水泡濕的一綹一綹頭髮，這個嬌
美姿態泛著驕陽下嬌羞的妊顏，是瞬
間的嬌慵回眸的絕美姿態。

　　上半身輕盈的旋動風姿和渾身肌肉
的均勻攣動，都細膩入微地呼應得恰
到好處，這件雕像和羅馬時代的作品
不同，趨於人物內在美的描寫，重視
聖潔恬靜的姿態。

　　較之另一件看起來更成熟嫵媚的「
浴後維納斯」，此件大理石雕像顯得
更純真無邪，如一青春少女。而另件
將右手高舉至頭，左手拿巾右腳跪在
岩上，左腳半蹲，回頭一望的「浴後
維納斯」，則一頭捲曲短髮，她扭身
回望的肢體動作一如前作，但看起來
體態豐滿成熟，風姿綽約。

　　相傳「從貝殼出生維納斯」，似與
海水、沐浴、出水、貝殼岩石等頗有
淵源，雕刻家們總愛把她和這些東西
聯想在一起。這件「從貝殼出生維納
斯」即自一個打開的貝殼中出現，她
雙手拿著貝殼，蹲跪在似海浪又似貝
殼山上，模樣嬌嫩樸拙。

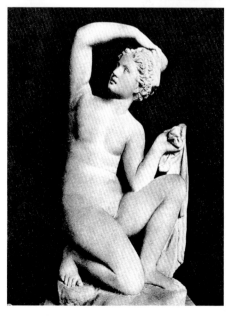

女祭司之舞
西元前1世紀　大理石　羅馬時代模刻　高59cm
佛羅倫斯・烏菲茲美術館藏
少女　巴特農神殿欄干浮雕
西元前416年　大理石浮雕　高140cm
希臘・雅典・亞克羅玻利博物館藏

女祭司之舞

　　由供奉與祭拜愛與美女神維納斯與相關神話傳說，而衍生出的精美雕刻也為數不少，如「女祭司之舞」以及「少女」等作。

　　「女祭司之舞」可以說是將翻飛的裙襬衣帶之美，以及少女們的曼妙舞姿，詮釋得極其完美的代表作之一。

　　三位姿態各異，隨樂音翩然起舞，旋轉舞動身體的生動美妙畫面，刻畫得相當傳神，尤其是衣裙彩帶的翻飛飄舞，紋飾線條的繁複律動，順著身體、手腳的擺動而變化舞動，動感十足，刻畫精確逼真。

　　而「少女」雖頭部殘缺，看不見其容貌，但她那用右手彎下去摸右腳高抬的腳或是意圖穿鞋，左手挽衣裙的彎身動勢，都因裙襬褶痕的細膩刻畫而益顯其動人優美體態。

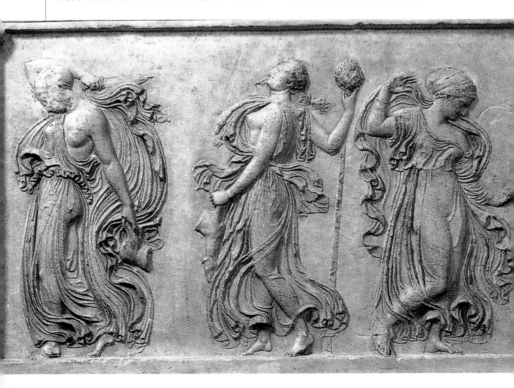

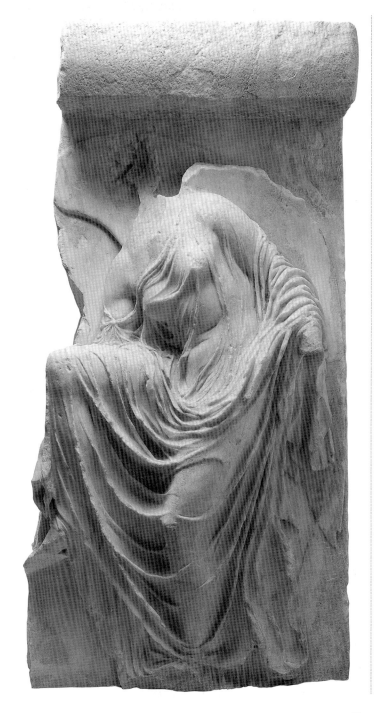

選美的標準
米羅維納斯

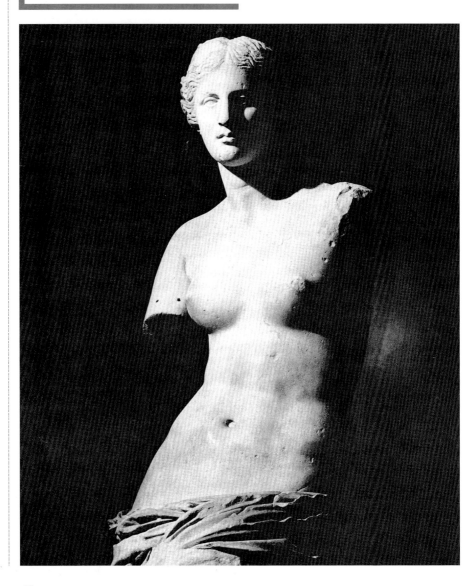

「米羅維納斯」選美標準
「米羅維納斯」理想美身材比例

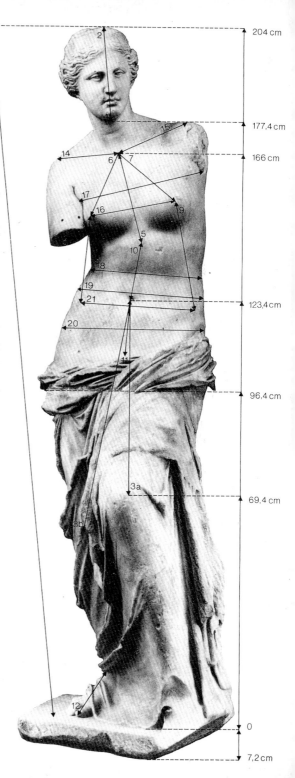

美神維納斯在奧林匹斯神山上的眾女神中，是人們談話的最佳資料。因為大家不一定把她當做神仙，而是把她的愛和美的觀念人格化、擬人化、形象化了。

女性體格最完美標準

從最古老的時候開始，她在男人的心目中就代表了女性體格最完美的標準。同時她也是世界小姐選美的祖師娘。十九世紀以來，各國的選美標準均依據「米羅的維納斯」的尺寸。

維納斯並不是真有其人，而是許多藝術家依照希臘神話中的故事，以自己的理想雕刻出來或繪畫出來的「理想美」的神像。

也唯其如此，難怪全世界的藝術家們，不論古代的和現代的，要畫了又畫、雕了又雕地永不生厭。

然而，維納斯的身材尺寸究竟又是如何的呢？請看「米羅維納斯」的標準比例：

「米羅維納斯」側身標準比例
「米羅維納斯」正面身材比例

米羅的維納斯

現存：巴黎羅浮宮美術館。

材料：米羅島上所產的大理石
　　　（上下共分為兩塊）。

來歷：1820年在米羅島上出土。
　　　1821年馬賽留斯伯爵獻給
　　　法王路易十八。國王下令
　　　收藏在羅浮宮美術館中。

尺寸：總高211.2公分(上部107.
　　　6公分，下部103.6公分)。

高度：204公分。

臺座：7.2公分。

身寬：63公分。

全長：209公分。

胸圍：121公分。

胴部：97公分。

腰部：129公分。

肩闊：44公分。

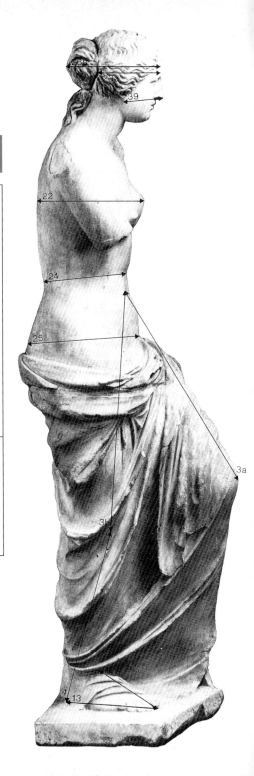

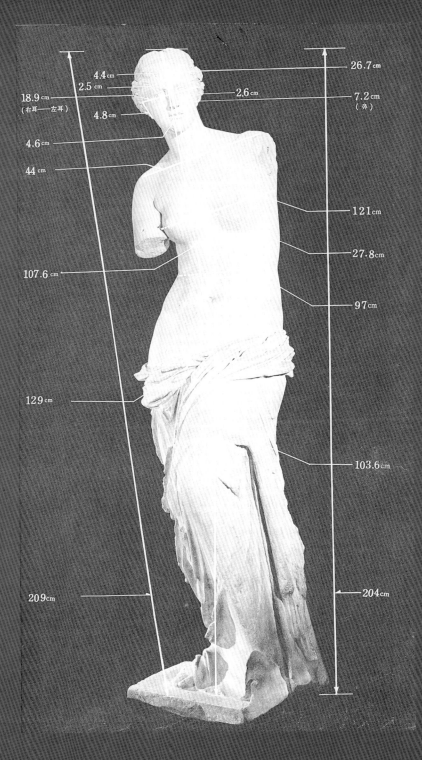

26.7 cm

4.4 cm

2.5 cm

2.6 cm

7.2 cm
（臬）

18.9 cm
（右耳——左耳）

4.8 cm

4.6 cm

44 cm

121 cm

27.8 cm

107.6 cm

97 cm

129 cm

103.6 cm

209 cm

204 cm

色當的維納斯
西元前3世紀　雕塑　敘利亞出土

	測量部位	號碼	公分
身	全長	1	209
	頭部	2	26.7
	膝蓋骨上端	3	
	a. 左膝蓋骨		61.6
長	b. 右膝蓋骨		61.6
	右膝蓋骨上端—右腳	4	61.6
	胸骨上端—胸骨下端	5	23.3
	胸骨上端—右乳頭	6	21.6
	胸骨上端—左乳頭	7	22.8
部	右乳頭—骨盤突出部（右）	8	28.6
	左乳頭—骨盤突出部（左）	9	33.9
	胸骨下端—肚臍	10	21.1
	肚臍—腹部下端	11	15.0
分	右脛骨突出部—右腳趾	12	27.8
	右腳盤全長	13	31.7
身	右肩—胸骨上端	14	22.2
	左肩—胸骨上端	15	24.3
闊	乳頭間隔	16	27.8
	肩下	17	37.6
部	胴部寬	18	34.4
	腰	19	40.6
分	腹部下端	20	44.4
	骨盤突出部	21	30.5
	胸—肩胛	22	32.2
	眉間—後頭部 { a. 不連頭髮	23	19.9
	{ b. 連頭髮		29.4
	腹—腰背面	24	25.5
	腹部下端—臀部	25	33.3

「米羅維納斯」側臉之美比例

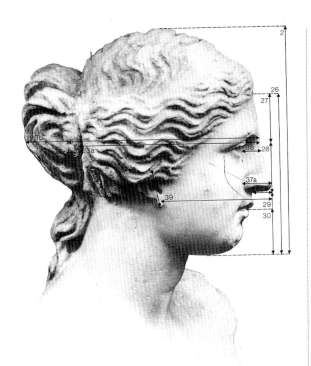

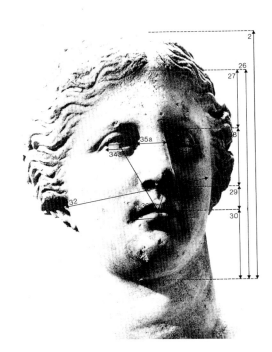

「米羅維納斯」臉部正面比例

「米羅維納斯」正面全身像

P105-111
「米羅維納斯」
全身繞一圈12個角度

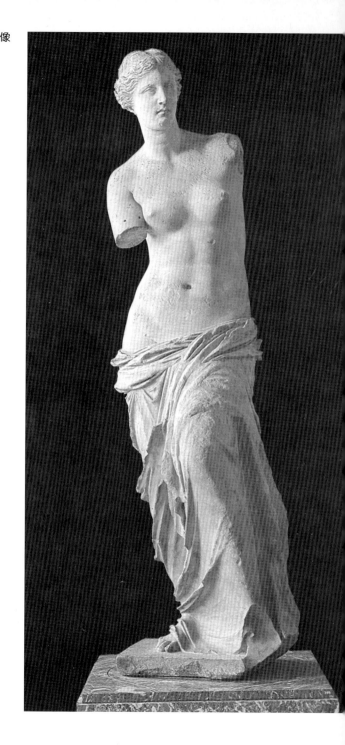

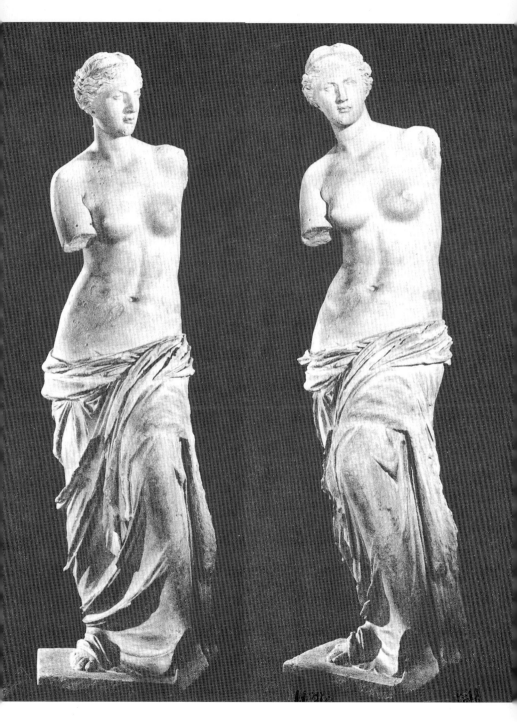

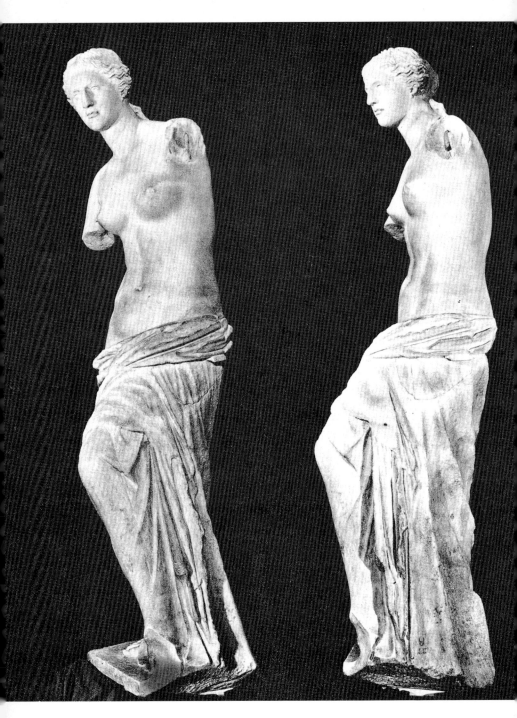

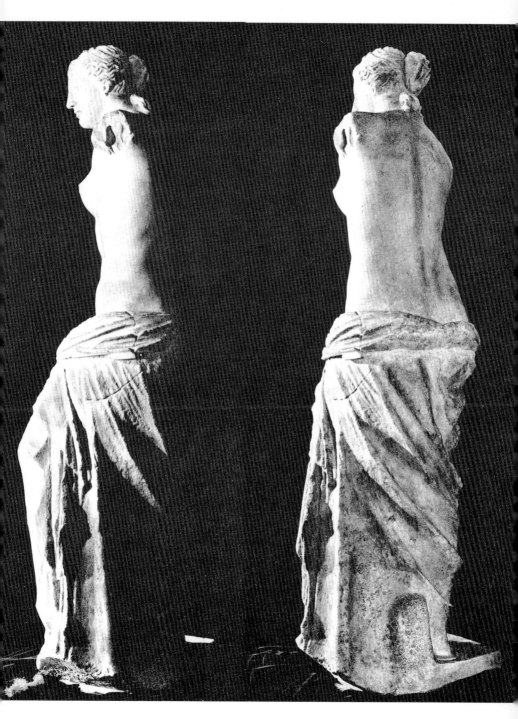

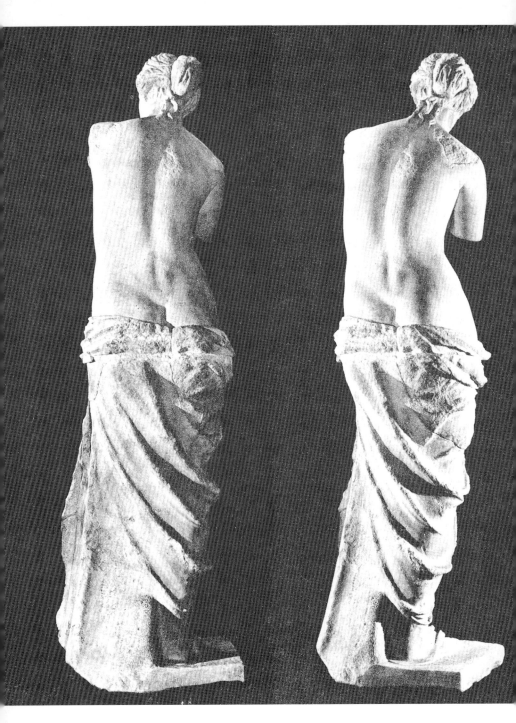

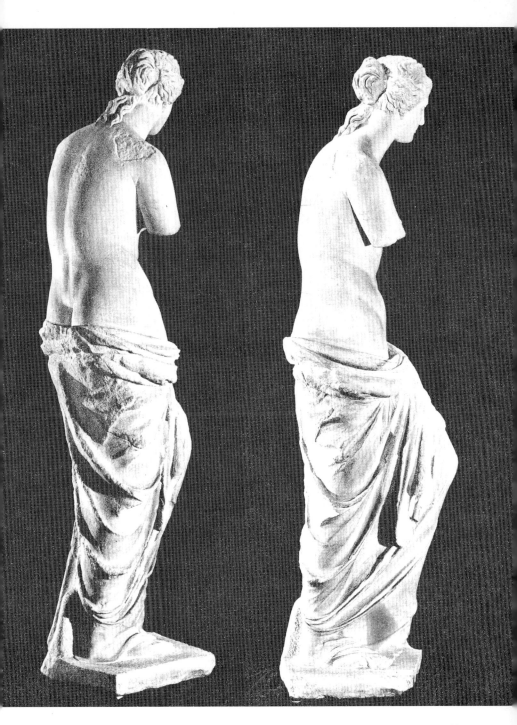

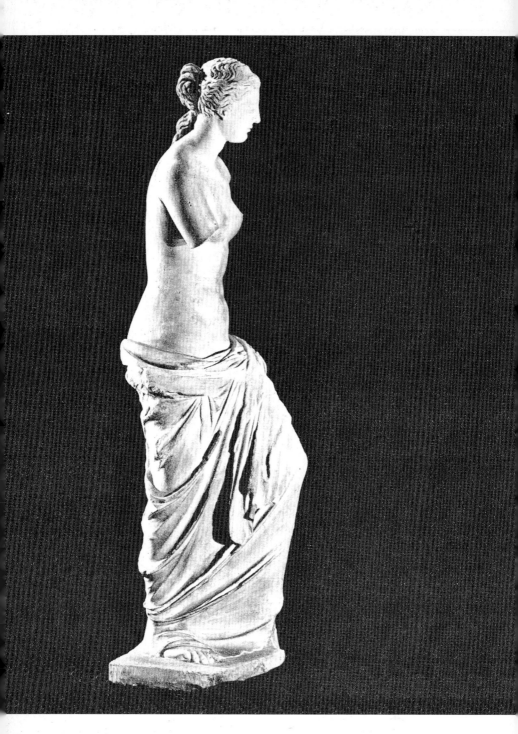

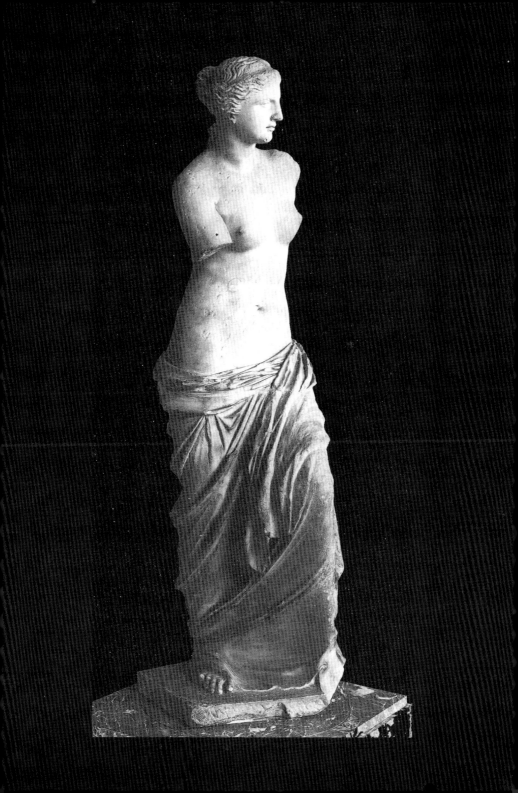

美的最高境界
黃金律·黃金段

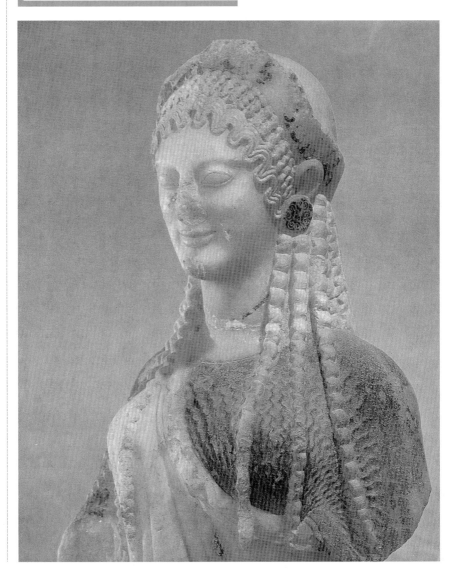

少女像（局部）
西元前500年　大理石　高91cm
雅典·亞克羅玻利美術館藏

你看過維納斯嗎？

維納斯是不是很美？朋友們常看見美麗的小姐，馬上不禁脫口而說道：「那個人好美，像是維納斯。」

邁阿密、倫敦的選美，中國也曾經派小姐去參加競賽，有的還得了名次回來。為什麼要選美？為什麼選拔會要將參賽的小姐們，全部量好身高、體重、胸圍、臀圍……甚至全身各部分的比例，作為評審委員的參考呢？

什麼是最美標準

選美的意思是要選舉最美的，這和「選美」是去競賽看誰最美，誰的身材最合美的標準的意義是相同的，無非也是讓「最美」的人出現，以作為大家的標準。

「美」有標準嗎？什麼樣的體型才是最美？

「黃金律」最美

現在外國（中國也一樣）所遵循的「美」的最高標準，即是所謂的「黃金律」。

什麼是「黃金律」？

什麼是「黃金律」呢？——古希臘人在他們的美術世界裡，每一項都有一種理想。這理想由於自然演變，形成一大套章程法典。以他們自己的語言來說，就叫做「黃金律」（Golden Mean），以我們日常常用的口頭語來說，叫做「古典」。

古希臘女人理想的身材是頭略小而臀較闊，頭部的長度和身長的比例，正好是一比七（即頭一身七）。希臘人的瑰寶「維納斯雕刻」就是他們的理想典型。古希臘是一個多神祇的國度，大家崇拜各種女神，例如象徵「美」與「愛」的「美神、愛神」，就是「阿弗羅達底——Aphrodite」也就是「維納斯」。她就是標準黃金身段。還有希臘神話中的「希拉女神像」也擁有標準黃金律身材。

古希臘雕刻與黃金律

希臘有很多雕刻是「黃金律」的比例，希臘人建築上的柱子，也和標準美的人身有著一種同節奏性的和諧，柱頭和柱身的比例也是一比七。

而線條以至於面積和體積，他們的「黃金段」更是十分有名。面積以長方形為最美，換句話說，這一長方形乃是一個正方形，外加一個同長的長方形，那長方形長和高的比例是七比一。至於立體物如建築上的台階、窗

門，以及整個建築的高低比例，都是「黃金段」七比一，七十比十。這是美學上的協調之美，和諧之美。

什麼是「和諧之美」？

所謂「和諧之美」，完全是人類自身感受，並不是自然本來面目。

古典的藝術理想，主要特色是「人本主義」，以人自身的感受和愛憎為基本的標準。「黃金律」的和諧美，是和人性相通的和諧美。希臘古廟的柱子，有所謂「科林斯柱式」，柱頭和柱身比例是七分之一，固然和人體的七分之一的頭顱和諧；而且柱子和美人的高度，亦必須是十比七十。柱身全部，中段略肥而兩端瘦削，也取材於人體和四肢筋肉的美趣。

希臘人善用人的抽象形體，創出美感的藝術造形，這是卓越的智慧。他們不是「模仿自然」或「描摹自然」而只是「理想」再現。

希臘藝術家所遵循的美，除注意到「黃金律」，「黃金段」外，還兼顧「完善的人格」，柏拉圖的「理想王國」和蘇格拉底的「完善人格」是相互關係。

藝術上的理想王國

藝術上的理想主義和道德一樣，有著一定標準。它是一種完善的「美」的追求。因此希臘雕刻家塑造的「維納斯」是依照一定的美化形式。在藝術的天國裡，「完善的人格」和「完善的體格」當然要相提並論。

中國人常說：「我們東方人的美和西洋人不同，東方人重視內在美」。事實上，希臘人崇尚的美，外在的美跟內在的美一樣重要。他們的外在與內在美有一定的標準。有雕刻品、有學說尚存人間，垂於萬世；我們的只存在於口頭禪。

希臘「美學上的理想」是和「完善的人格」、「健康的體格」一脈相通的。這一連環性的標準是「理想的完善」標準。各種理想，是完全標準，純化了的藝術邏輯，也是美學的最高境界。

希臘式的微笑

笑有很多種：傻笑、大笑、冷笑、狂笑……微笑。

最動人的笑，也就是嘴角淺淺的一笑，叫做「微笑」。

你聽說過，微笑中最美、最迷人的──希臘式的微笑嗎？

「微笑」也是有深淺之分的，有的

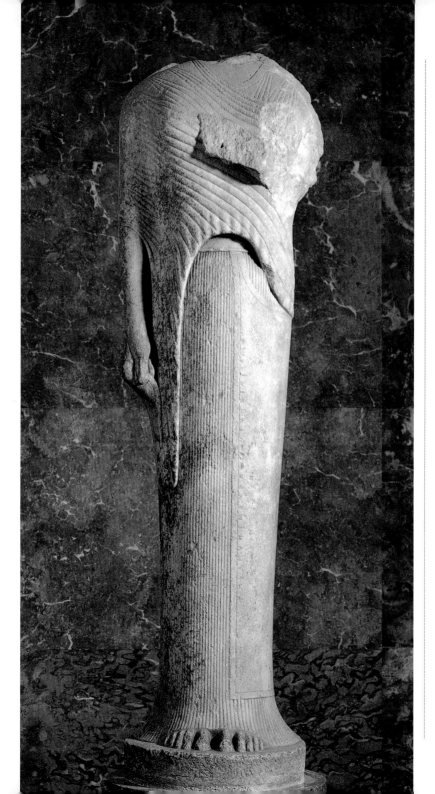

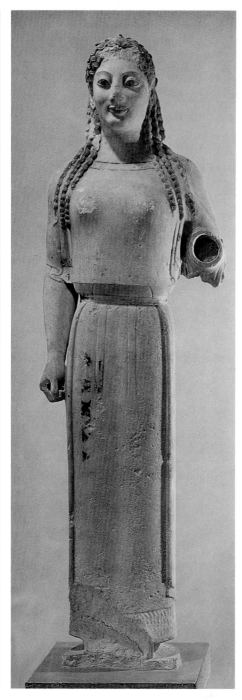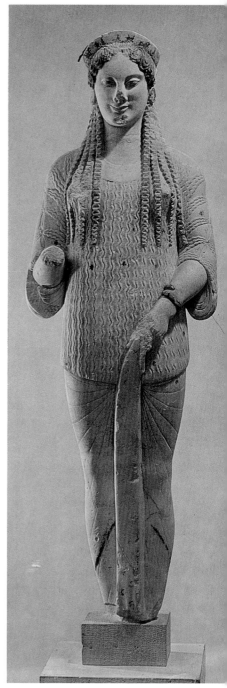

年輕少女
西元前520年間　大理石　高117cm
雅典・亞克羅玻利美術館藏

少女像
西元前530年　大理石　高122cm
雅典・亞克羅玻利美術館藏

年輕少女（臉部微笑）局部

微笑並不動人，可是有的「微笑」卻能讓人難以忘懷，達文西就曾以七年功夫畫出「蒙娜麗莎的微笑」，這就證明達文西被蒙娜麗莎的微笑迷住了七年。

「青春」是古希臘雕刻同名詞

　　希臘藝術家最愛表現年輕人，他們畫年輕人的理想，刻年輕人的愛情，也歌頌青春年華的種種典型。他們認為年輕人是快樂向上，心地光明前進的，因此神采奕奕的雕像，在古希臘藝術中層出不窮。

　　古希臘雕像，是表達他們的信仰及神話內容，展現雕刻生命的全是煥發青年及少女像。我們看初期大理石雕像，「年輕少女」的姿態相當優美，手臂略彎，與身體緊貼，左腿稍稍向前，面部帶有淡淡的淺笑，含蓄而優雅，帶有其他種族雕刻不同的希臘古典風味。

　　愛奧尼亞族由於山川靈秀出美女，那兒的少女個個健康秀氣，雕刻家們把握住了愛奧尼亞少女如陽光般的微笑，更是典型的希臘式微笑，在自然活潑之中，含有莊重的意味。

　　希臘藝術家所需要的理想，是「完善的人格」、「健康的體格」和「理

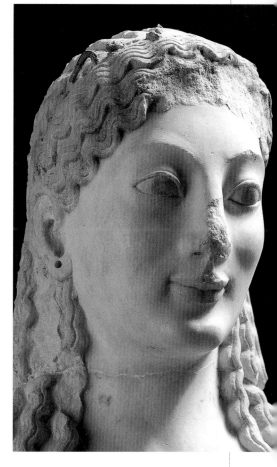

想的美夢」，而愛奧尼亞雕刻家們創造的「希臘式的微笑」，曾被公認為最能夠表露出生命活力的。

作家・雕刻家
維納斯之頌

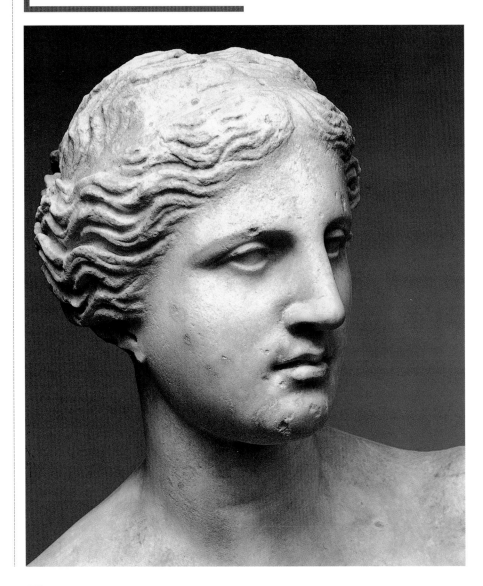

法國作家謝多勃良(Chateaubriand)──

──為什麼要取一個人為的名稱？真不足以頌讚她的優美於萬一，她就是維納斯。她具有無比的美，神化了的美，看那純潔的裸身與女神一般的優柔，典雅而且壯麗，具有希臘風格的本質，而混合著那些古代的理想和近代的憂愁。她並不以其肉體為驕傲，她永遠是屬於哲學的，屬於柏拉圖式理想的，她能使人做著無限的夢。

柯魯朗(Collignon)──

維納斯雕像具有自我的特性，以及一種無法加以分析的清新容姿。她具有嫻靜的優美，和屬於神祇的面孔，承浴著光的愛撫及跳動的生命；當我們看到她的嬌軀在呼吸時，誰都感覺出她具有無法形容的魅惑，您可以盡情享受，這是一種不必多說的美。

德國畫家奧偉柏克(Overbeck)──

像花一般美麗，同時又是有高雅氣質的女性，她具有最豐艷、最美麗，雕於大理石上的軀體，在那裡，誰會看不到神祇的容姿呢？如果希望自己所看到的是事實，最好到羅浮宮美術館裡，去參觀「米羅維納斯」。但你一定會問：難道她是真的存在嗎？

法國雕刻家羅丹(Rodin)──

從海裡誕生的您，欣賞您必須用智慧去體驗。您以那優雅而靜謐的體態來誘惑我們，並攫取了我們的心靈，又將您那清澈明朗的特質灌入我們的心田。您所賜給我們的，好像那宏亮而魅惑的旋律一般地緊叩著我們的心弦。這是多麼地豐艷和悠揚，然而又籠罩著一層生氣勃勃的陰翳。

偉大的大理石啊！為了瞻仰您，很多人從天涯海角來到您的前面，當稱讚的時間靜靜地流過去，在這室內的照明籠罩著您全身光彩的那一刻，卻使您的影子更加顯得神祕。

現在，您聽到我們的讚美在您的四周，您是永生的。當您從米羅島出現時，您也是屬於我們的。現在您是屬於我們全世界的，您那三千五百年的不朽生涯，好像只是為著貢獻出您的青春。

啊！「米羅維納斯」，那創造出您的偉大的藝術家，已把那高貴而自然的，栩栩如生的生命，刻入您的筋骨中，使您成為生命的凱旋門，真理的橋樑和優雅的飾環。

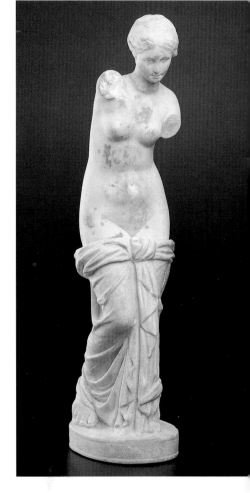

維納斯雕像
羅馬時代　大理石　高68cm
雅典·國立考古博物館藏
「米羅維納斯」正面像

優美而光耀的軀體，何其光輝！一對乳房和像海那樣大方而又燦爛的腹部，穩固地安置在雙腳上。這軀體好像在微微地呼吸著，像無涯大海那般具有安靜的美麗。……確實地，您是眾神與凡人之母。

如此所刻劃出來的，充滿著活力的輪廓，可以使我們理解世界上各式各樣比例的重要，同時也更可以啓示我們。這種由於對深度、長度、寬度的感覺所收集的各種外形和輪廓，具有不可解的魔力。它們藉愛人們的靈魂與熱情，可以將構成一切生命基礎的性格，表明出來——這一點就是存在的奇蹟。

法國雕刻家邁約爾(Maillol)——

「米羅維納斯」是發掘以來最具有完美軀體和最富於優雅氣質的。尤其是那栩栩如生的軀體，和褶紋之中的衣服，我們可以感觸到古代希臘的傳統。

但那美麗的波狀頭髮，和凝視著的似視而未視的雙眼表情，卻使我們體會到希臘的雕刻藝術，已漸漸地步入了羅馬時期，因而即將失去古希臘時期那些具有理想與美術的造形藝術。

美術評論家陳錦芳——

西洋美術史上有三雙最美麗的手：

120

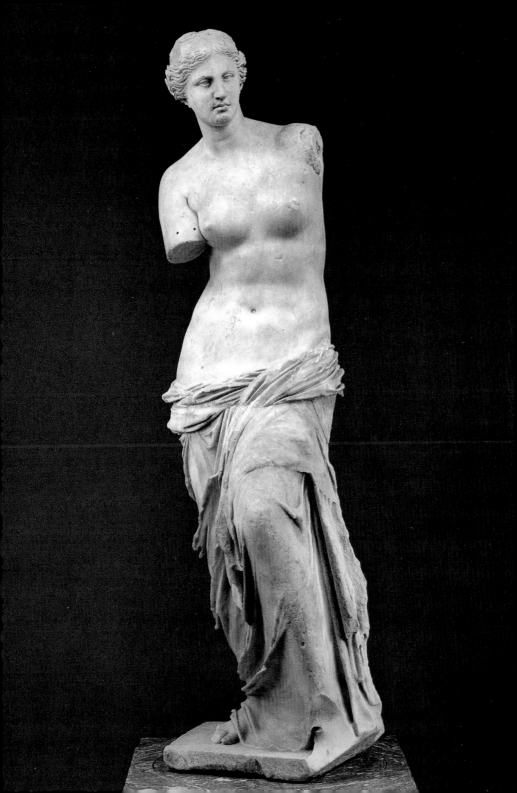

「聖母瑪利亞」的手、「蒙娜麗莎」的手和「米羅維納斯」的手。

這三雙手的性質各不相同：聖母瑪利亞的手是一般的，代表天下母性的手；蒙娜麗莎的手是個別的，只屬於達文西筆下一位十六世紀義大利婦人

沈睡中的赫馬芙蘿狄特
西元前2世紀後半　羅馬時代模刻　大理石
長148cm
巴黎・羅浮宮美術館藏

的手；米羅維納斯的手則是想像的，
至少到目前為止還是一雙在想像中存
在的手。

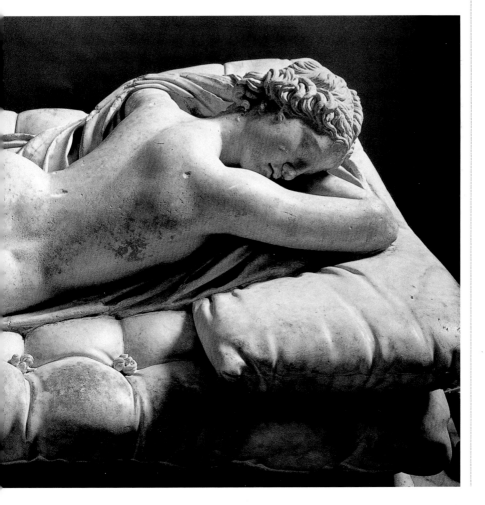

愛神的
戀愛故事

維納斯與阿當尼斯（局部）　提香作
1550年　油彩・畫布　106.7×133.4cm
紐約・大都會美術館藏

維納斯與阿當尼斯　維洛內塞作
油彩・畫布　155×191cm
馬德里・普拉多美術館藏

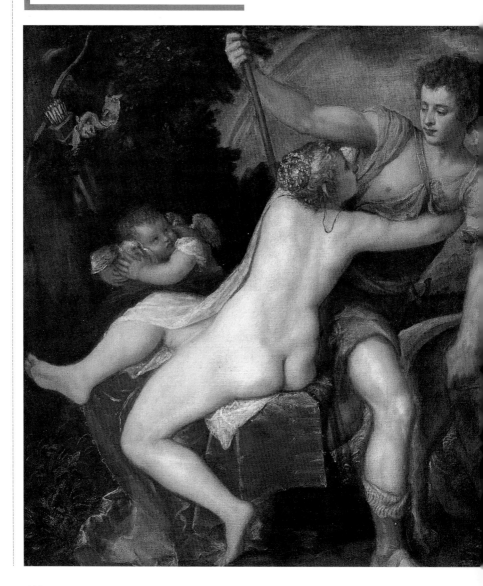

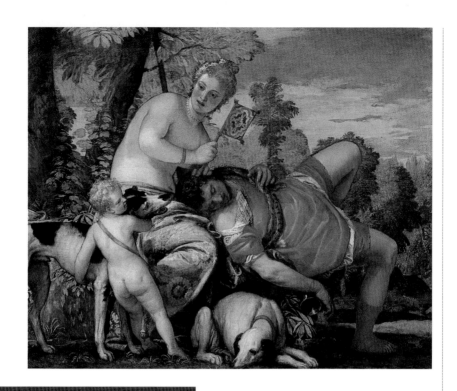

維納斯與阿當尼斯

在希臘神話中，「維納斯與阿當尼斯」的故事是相當綺麗纏綿的。阿當尼斯是希臘美男子，他愛好打獵，常帶一群獵狗騎著馬在森林裡奔馳。

愛上人間的美男子

當維納斯聽到人間有位最完美的男子時，她就懷著多情熱愛降臨人間。一天，阿當尼斯正在田野打獵，被維納斯碰見了一定要他停下來。

維納斯使出渾身解數，癡心看著這不愧爲上帝傑作的美男子，她用迷戀的目光凝視著他，並用電一般的情話請求阿當尼斯和她溫存一番，維納斯還告訴他，願意作他的愛情俘虜，他高興怎樣她都可由他擺佈。

阿當尼斯從未接觸過女性，對著眼前多情的美神，羞得滿臉通紅，他不顧一切的牽著馬跑開了，他不想醉倒在女神的懷抱裡。

當第二次維納斯碰到阿當尼斯時，女神馬上跑過去求愛。他無奈地看了她一眼，這一眼的冷漠表情讓維納斯的心如刀割，她傷心得暈倒在地上，這下子可把阿當尼斯嚇慌了，心中很懊悔，馬上跪了下去揉揉女神的手，輕輕的吻了吻她，希望能夠獲得她的寬恕。

愛打獵甚過美女青年

當他吻她時，她醒過來了。他準備離去時，維納斯要他答應一次，他只好勉爲其難的作了。維納斯又要求他明天再來，可是阿當尼斯和人約好明天要去打野豬。維納斯聽到他要去打野豬，腦海浮現出一幅恐怖狀，就警告他假若明天去獵野豬，一定會被野豬咬死，要他改變計劃放棄打獵。

接著撲到他的懷裡，希望他能緊緊抱著她、吻她、親她、撫摸她，她想博取他的愛，甚至救他的命。

可是阿當尼斯絲毫不爲所動，他告訴維納斯說：不要讓俗世的淫慾沾污了神聖的愛情。

第二天，維納斯在一個森林裡，找到了阿當尼斯，可憐的他已被野豬咬得五體分屍。她看見自己熱愛的人竟落得如此的下場，她搥著胸口，扯著頭髮，大聲的責備著命運之神。她呢喃悲泣著說：「我的哀思永遠是磨滅不了的，我的阿當尼斯和我的悲悼，是要年年新生的，你的血要變成一朵花。」

她這麼說完，便把芬芳的仙酒灑在熱血上，仙酒和熱血混合時，就冒起了許多泡泡，像雨點打在池塘般，要

不出好久，那兒長出很多血紅的花，顏色很美但生命卻很短促，風吹來時花兒就開了；風再吹過時，稀疏的花瓣就飄落了。這就是「風信子」。

顏色美麗生命短暫的「風信子」

維納斯無比痛苦的抱住了阿當尼斯的屍體。她雖然是愛神，能夠讓他人獲得愛情，但是自己卻飽嘗了失戀的悲痛。

維納斯是愛神，她想獲得自己所愛的，可是她所得到的是什麼？那不是甜蜜而是感傷的，她能賜給人間任何人愛情，自己卻是個失戀人。

因此在希臘神話裡，維納斯往往是個悲劇角色。她的愛情永遠摻雜著猜疑、恐懼與苦痛，因此現在我們看任何的愛情，還不都摻雜著這些成分？

維納斯熱愛著阿當尼斯是如此的癡迷，而幾世紀來，又不知有多少世人迷戀著維納斯的故事呢！

莎士比亞也詩詠的愛情

在「世界文學名著」裡，莎士比亞的情詩「愛神維納斯與阿當尼斯」是運用散文體裁，以敘述的手法，道盡了這對人神之戀的纏綿：

維納斯與阿當尼斯　史普蘭格作
1575-80年　油彩・畫板　135×109cm
阿姆斯特丹・國立美術館藏

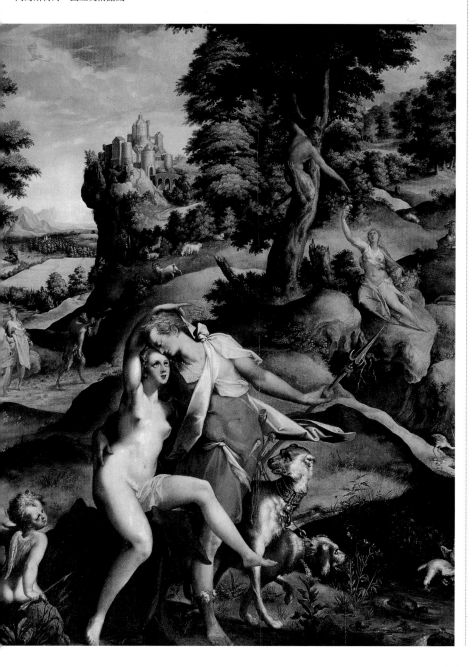

『東方，太陽剛露出紫紅的光芒，
清曉的晨風最醉人；
健碩的阿當尼斯，已奔馳在獵場；
他愛好打獵；但對愛情覺得好笑。
害了相思的維納斯趕到他的面前，
像個纏綿的情人，開始向他獻出媚言。』

『阿當尼斯是世間少見的美男子，
嬉水的仙女，見了你也將自慚形穢；
你比鴿子白，比那玫瑰更鮮艷。
大自然在孕育你時，就像和自己拚命，
要是你一死，我也將跟你同歸於盡。』

情詩的一開始，就道盡了維納斯對阿當尼斯那股強烈的熱愛，維納斯甚至希望：『但願她的雙頰是怒放的花卉，好浸沐於這沁人肺腑的露水。』

然而阿當尼斯愛維納斯嗎？！一千個一萬個不！

『她依舊在求情，花言巧語般地訴說，
湊在耳朵旁，她奏起戀歌；
他依舊在惱恨，緊鎖住雙眉，
又是緋紅的羞怯，

又是慘白的怒色──
紅嗎？紅的顏色最討她的愛憐，
白嗎？教她歡喜上添加了興奮。』

維納斯熱愛阿當尼斯，幾乎已到達了狂熱。

『只要你，櫻唇肯和我的唇兒輕觸──
我雖然不及你的嬌艷，
也是鮮嫩的兩瓣，
那吻──是我的享受，
也是我的收穫。
你怎麼不看我。
我的眼眶，不嵌著你的倩影。』

『你是羞於接吻？那就緊閉眼睛，
我也閉上了眼，讓黑夜代替白天。
讓我們盡情，
把愛情陳設起盛宴！』

「不管什麼愛到底」式愛情

維納斯的愛上阿當尼斯，很多人說是缺少「理智」，也是現在人們常說的「不管什麼愛到底」式的愛情。他倆的纏綿，極盡情濃淋漓：

『在他的頸上，圍攏了她合抱的玉

維納斯與阿當尼斯　羅馬尼里作
1646年　油彩·畫布　52×68cm
雅各賓博物館藏

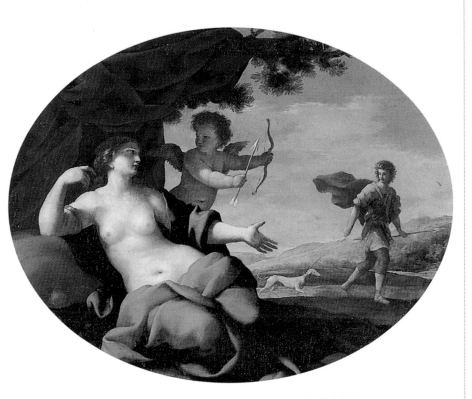

臂，

紅顏貼著紅顏，恍似結合的整體。

氣都不能透，他只得把身子撐開，

縮回了玉露瓊漿似的珊瑚小口；

那甘美，她乾渴的雙唇早已嘗味，

但恣意飽餐，她還是把饑餓怨尤：

他緊壓著她的豐滿，她暈迷於珍奇，

唇兒膠著唇兒，兩人就翻落在一起。』

淒美故事悲劇結局

維納斯和阿當尼斯的戀愛結局是個悲劇，在希臘羅馬當阿當尼斯死的那一天，野外的風信子曾被風吹得落英遍地，滿山滿谷好像泣血般似的。

「維納斯與阿當尼斯」的戀愛，在多愁善感的人，不滿這種結局，但它的故事卻非常的美。

話說維納斯看上阿當尼斯時，自己褪裳色誘這位年輕獵人，他不但沒被誘成，反以勸戒不吻，要維納斯不要

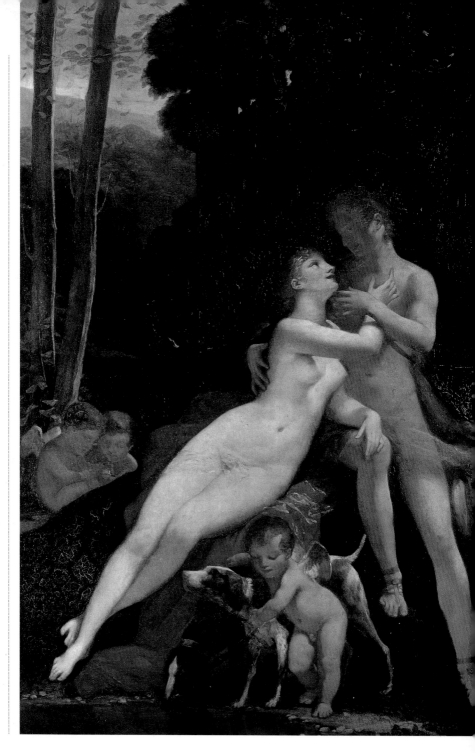

維納斯與阿當尼斯　普律東作
1812年　油彩・畫布　244×172cm
倫敦・瓦蘭斯藏品

阿當尼斯之死　杜爾・比昂波作
1512年　油彩・畫布　189×285cm
佛羅倫斯・烏菲茲美術館藏

以世俗淫慾污染情愛。

　　維納斯這位善嫉女神，那能接受如此奚落，她要戰神變成野豬，把那位狩獵美少年，活活的咬死。

　　有一天維納斯到神庭，忽然全身不自在，知道情況不對，折返回來要眾美女去找阿當尼斯，她們卻在森林邊聽到他被野豬咬傷的呻吟聲。

「阿當尼斯之死」

　　他的血流在地上，滲入土裡很快長出風信子，盛開風吹馬上落英遍地。

　　杜爾・比昂波的「阿當尼斯之死」便描繪了這場悲劇結局，阿當尼斯倒在赤裸的維納斯身前，身後的眾神則比手劃腳地談論著這場不幸。畫中人物體態豐滿健美，刻畫細緻生動。

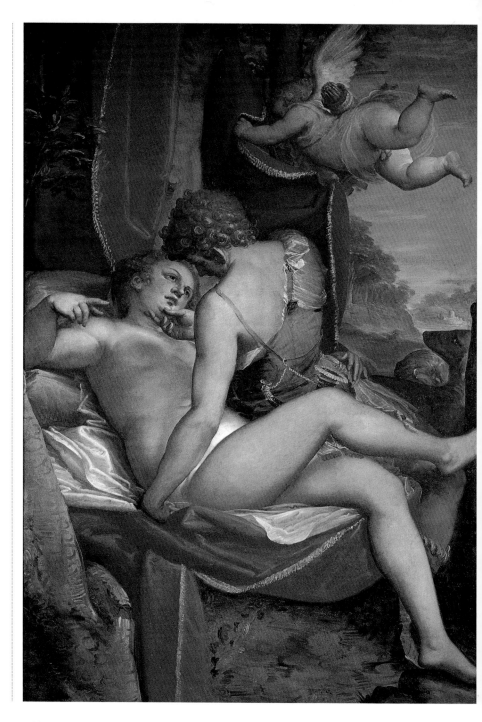

維納斯與阿當尼斯　坎比阿索作
油彩・畫布　141×98cm
羅馬・波蓋茲美術館藏

維納斯與阿當尼斯　卡拉契作
1588年　油彩・畫布　217×246cm

　　風信子的花，鮮紅如血，花開花落非常短。維納斯雖然沒有得到阿當尼斯的愛，倒挺珍惜自己對他的那股愛情衝動。

　　有的是說她要伏爾岡製根毒箭，讓邱比特射入阿當尼斯身上，讓他毒死自滅。有的記載她要情夫戰神瑪斯變成野豬，用利牙將他活活咬死。

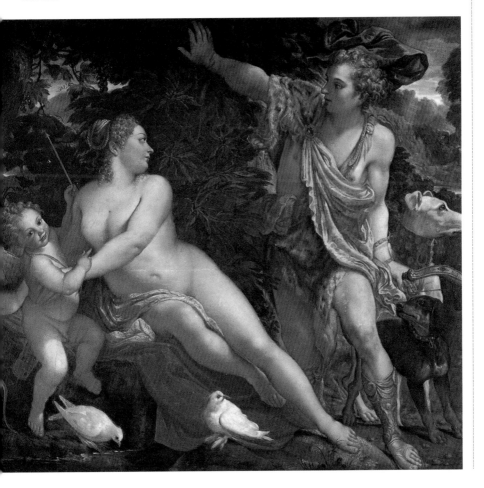

維納斯與戰神之戀

維納斯的丈夫是誰呢？他是奧林匹斯神嶺上最醜、最難看，而又跛腳的金工神伏爾岡；他是神王宙斯和神后希拉的兒子，希拉生下他是為了報復宙斯娶雅典娜為第四個妻子。

在「伊利亞德」的史詩裡記載：他不知廉恥的母親看見他生得醜陋，便把他扔出天堂。另一頁裡又說：宙斯為了維護希拉，對他惱怒而把他扔出天堂。第二個故事較為人熟知，因為英國詩人米爾頓的著名短詩曾寫著：

『伏爾岡——
被憤怒的宙斯所拋棄；
越過透明的雉堞，
他從早到午的跌下去，
又從午跌落到沾露的傍晚：
一個夏天的日子，
與落日一起，
像一顆殞星似的從天頂跌下來，
落在愛琴海的一個島上。』

在後人的傳說裡，伏爾岡的鍛冶廠是在各個火山底下，而且火山的爆發也是他所造成的。

伏爾岡外貌不揚精於藝

伏爾岡的樣子雖然難看，但精於巧藝，阿波羅駕馭的日車是由他鍊冶；邱比特的愛情之箭也是他的妙手巧心之作。他的個性溫和不易生氣，唯一的生氣記錄就是他獲悉妻子維納斯與戰神瑪斯的幽會。

維納斯是神山上最美、最嬌、有最好身材的女神，戰神瑪斯健壯無比，有最英雄的軍人之稱，天底下那有美人不愛英雄的？

她藉信使之神默克萊的謀合，竟背著丈夫作出不守婦道的事。在光明之神阿波羅的光芒照射下，世間的一切醜態都將原形畢露。有一天維納斯和瑪斯幽會時，阿波羅告訴了伏爾岡，在震驚憤怒之餘，這跛腳神仙動手製造一張青銅做的網，網眼是那樣的纖細和精巧，以致肉眼根本看不出來。

事實上這張網簡直比蜘蛛網還要輕柔，他把這網舖在大床上然後躲在附近。當維納斯和她的情人依偎在床上時，伏爾岡把網迅速一拉，使他們在緊緊地擁抱下被束縛得動彈不得。

然後他把寢室門打開，叫所有的男神和女神們來欣賞這齣活鬧劇。其中有位垂涎維納斯甚久的男神看見了，竟羨慕地說他情願也犯這樣的罪而被捉，眾神聽了大笑。

此後諸神經常愛在宴會時以此妙語重提而引起笑謔。

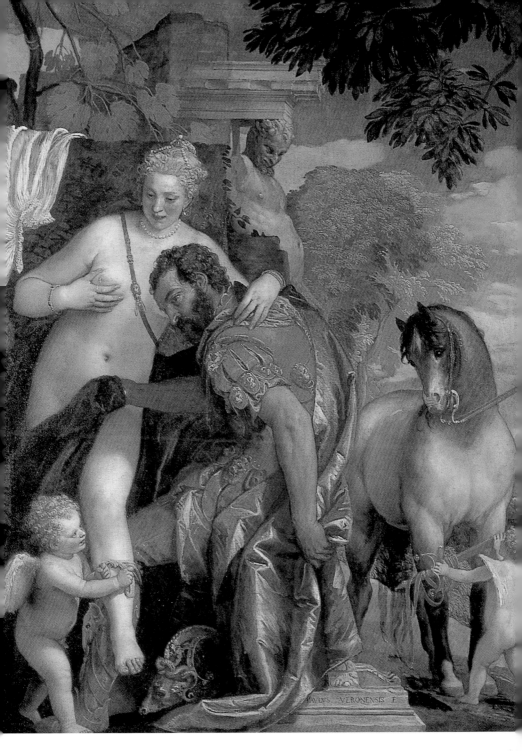

戰神瑪斯與維納斯　普桑作
1628年　油彩・畫布　155×213cm
美國・波士頓美術館藏

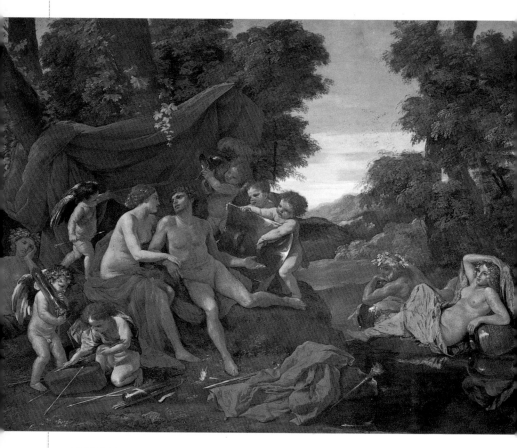

維納斯與戰神是絕配？

　　但人類不知是否因喜愛維納斯的優雅、美麗和快樂，大家都覺得美神維納斯和戰神瑪斯應是天生的一對，聽說「美人愛英雄」的例子也是因此而起，現在世界通用的生物學醫學上的雌雄符號：「♀」是代表維納斯的鏡子，而「♂」則是指瑪斯的箭。

　　這不是大家有意替他倆促成「天作之合」嗎？而在古昔的許多美術品之中，也常看到維納斯與瑪斯並列在一起的名畫或雕刻。

　　維納斯是「美」與「愛」的女神。惹起戀愛之心的是「美」，而增加其「美」的，也正是「愛」。

維納斯與瑪斯　維洛內塞作
1580年　油彩・畫布　163×124cm
愛丁堡・蘇格蘭國家畫廊藏

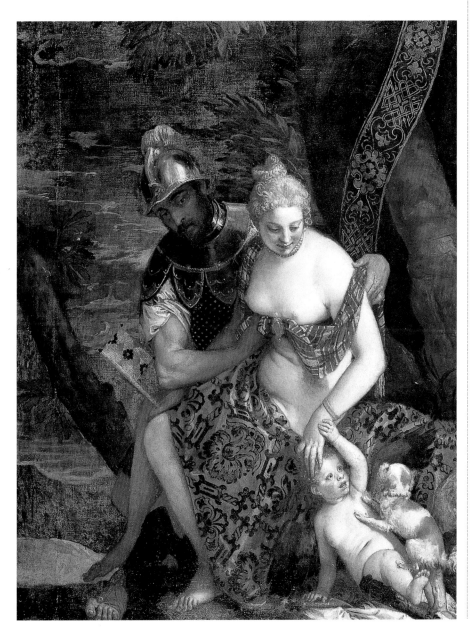

在鍛冶廠的伏爾岡　勒南兄弟作
1641年　油彩・畫布　150×116cm

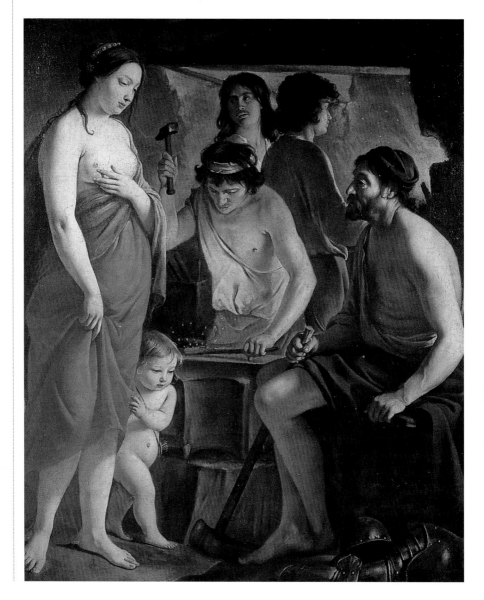

138

維納斯、瑪斯與伏爾岡　丁特列托作
1555年　油彩・畫布　135×198cm

維納斯與伏爾岡　丁特列托作
1551-52年　油彩・畫布　85×197cm
佛羅倫斯・彼蒂宮美術館藏

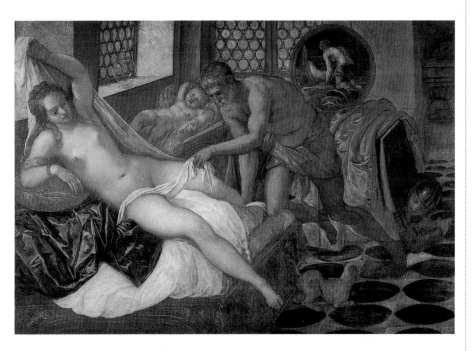

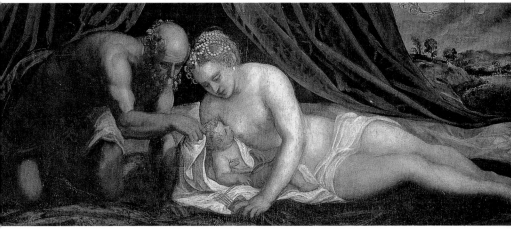

瑪斯與維納斯　楓丹白露派作
油彩・畫板　98×80cm
巴黎・小皇宮美術館藏

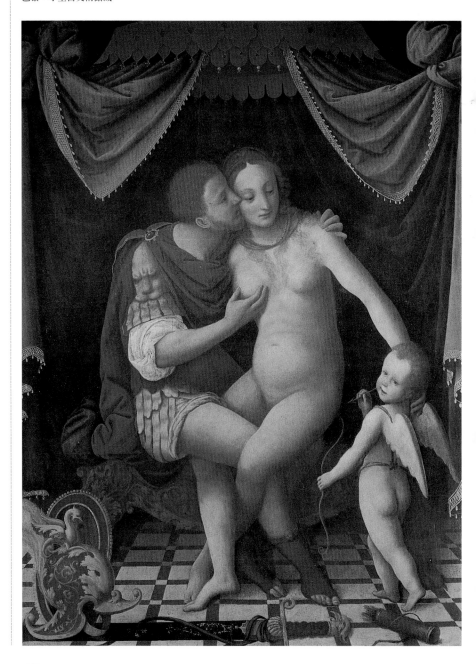

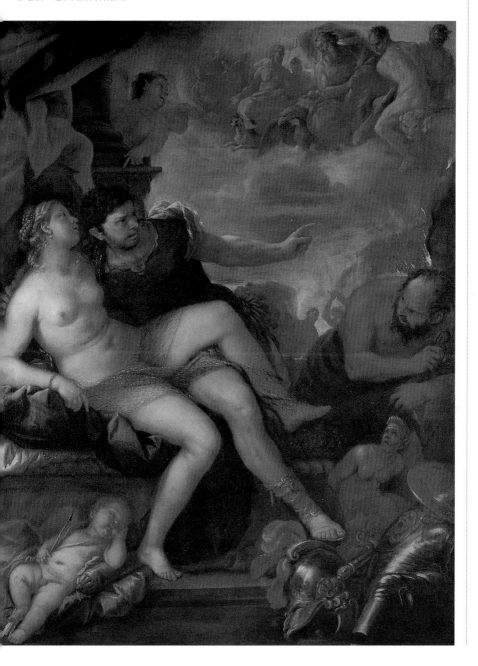

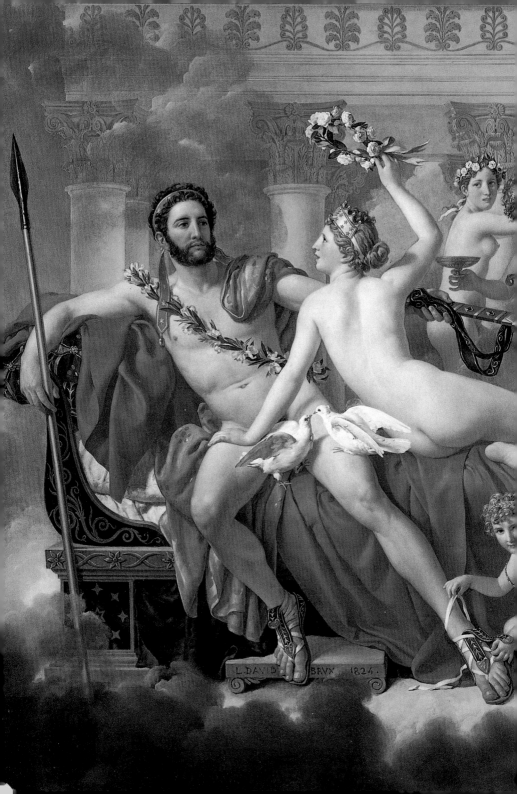

L.DAVID BRVX 1824.

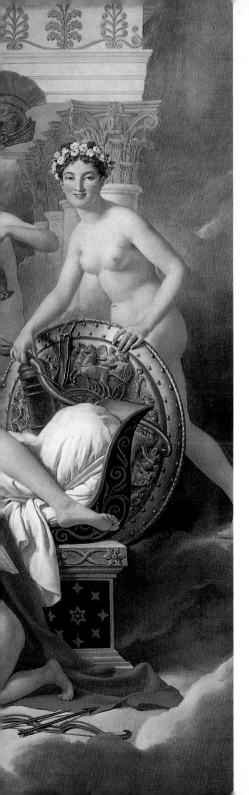

瑪斯、維納斯與三美神（局部）
達維作
1824年　油彩‧畫布　308×262cm
比利時‧皇家美術館藏

　　希臘羅馬神話裡的維納斯，她掌管愛與美，所以是愛神也是美神，也因她太美不但迷惑天庭上神明，也包括凡間俗世人。

　　她也譏謹嘲笑那個主神宙斯，配給她的丈夫伏爾岡。戰神瑪斯英勇善戰屢建奇功，她也在慶功大典上大獻媚功，誘惑瑪斯。

達維筆下戰神是拿破崙

　　古典派畫家達維筆下的「瑪斯與維納斯」，那個在慶功宴上坐著的男人不是瑪斯嗎？他其實也是畫拿破崙，拿破崙征戰歐陸屢獲勝利。

　　達維也是拿破崙宮廷畫家，他畫了不少拿破崙的豐功偉業，他也把拿破崙當善戰的瑪斯，凱旋歸來，維納斯給他戴上花冠，還有三美神在後面幫忙解鋼盔，送酒，扶椅相候，邱比特在瑪斯腳旁，解開鞋帶，維納斯則坐在瑪斯身邊，大獻媚功。

　　本來達維畫的瑪斯，像拿破崙沒鬍子，後來讓拿破崙看後卻加上了鬍子，不知是拿破崙建議，還是達維自己的意思。

　　維納斯是美人，美人也善嫉，她在希臘羅馬神話中，因為她的美讓男人方寸大亂，愛情荒腔走板。

小愛神
邱比特與賽姬

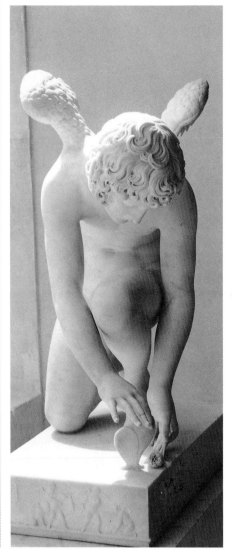

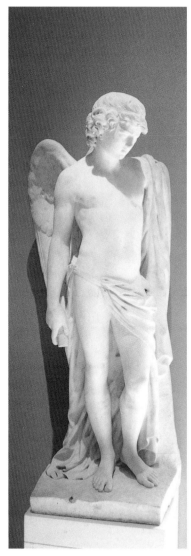

愛神邱比特（正面）　蕭岱作
何恭上攝　大理石　高80cm
巴黎・羅浮宮美術館藏

邱比特
何恭上攝
巴黎・羅浮宮美術館藏

維納斯的善妒，在奧林匹斯山上是出名的。她的美麗在神山上也是非常的出眾，她最不能容忍的是人家比她更美，即使那個人是她兒子的愛人，她也不能例外。

綺麗的愛情冒險故事

「邱比特與賽姬」的愛情故事和冒險，便是一例，這個故事在希臘羅馬神話中是相當綺麗的：

維納斯有一個小兒子名叫邱比特，邱比特也是小愛神。有時候，人們也叫他「弓神」，因為他從來沒有離開過他的弓箭。他所攜帶的箭，是一種非常奇怪的箭，能夠把愛情射到人的心窩裡。

邱比特和別的神不同，他一直是個孩子，永遠不會長大。永遠是這樣年輕，臉兒紅潤潤的，兩頰上有著甜蜜而醉人的酒窩。

那麼邱比特的父親是誰呢？古希臘神話裡查不出來，因有很多人喜歡邱比特，也就不過問來歷了。

小愛神的箭判愛侶與怨偶

邱比特是羅馬語 (Cupid) 轉來的。希臘人則叫他伊羅斯 (Eros)，大家都通稱他為「小愛神」。他是一個背部插雙翅，頑皮淘氣的小精靈。他手中常持弓箭，箭頭有鉛箭頭與金箭頭之別。假如誰中了他的金箭，即使是冤家也會變成愛侶，相反的，中了鉛箭就是愛侶也會變成怨偶。所以他是能使人「苦」，也可讓人「樂」的小愛神。

在希臘哲學家柏拉圖的時代，邱比特是個老成持重的美少年，並不是維納斯的兒子。後來經詩人們不斷將神話改寫和渲染，他才成了維納斯的兒子，做了小愛神。因為他會射「愛情箭」，使人墜入情網而不能自拔。

有時他也很乖，有時又愛惡作劇，有時他亂放箭，連太陽神阿波羅也上過他的當，結果失戀了。後來太陽神為了報復他，邱比特的箭不慎刺傷了自己，使得邱比特愛上賽姬 (Psyche)，產生了著名的「金驢記」。

長得如花似玉美女

賽姬是希臘一個國王的三個女兒之一，長得如花似玉。她的漂亮與秀麗傳遍了四方，許多男子不惜長途跋涉從老遠趕來求親，每天有大批的人守在宮廷外面，等候公主出來散步。當她走過面前時，大家都把鮮艷的玫瑰花，散佈在她走過的路上，並且目不轉睛的瞻仰著她的芳容。有人說她是

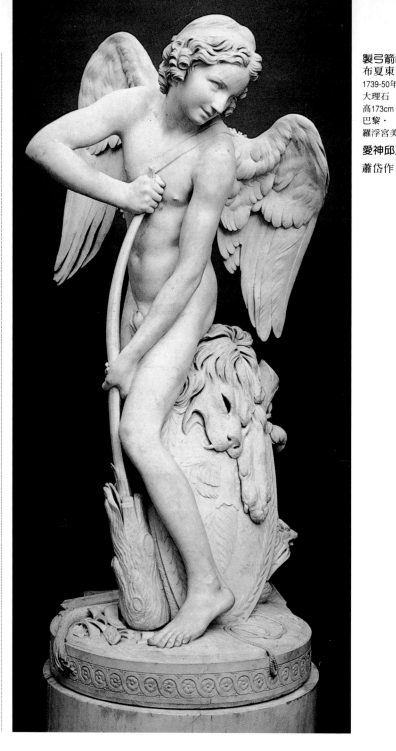

製弓箭的邱比特
布夏東作
1739-50年
大理石
高173cm
巴黎·
羅浮宮美術館藏

愛神邱比特（側面）

蕭岱作

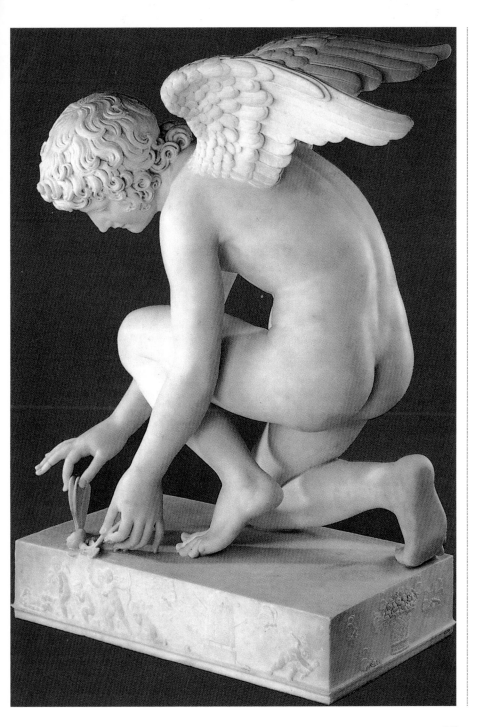

神仙下凡，也有人說她比維納斯還漂亮。當她微笑時，就是站在奧林匹斯山上的神仙，也覺舒暢愉快。

賽姬的美招惹維納斯

維納斯是掌管美麗與愛情的女神，絕不容許有人比她更美。當她俯視塵世時，發現城裡的人大排長龍，那些人正把手上的玫瑰花拋擲在賽姬的腳邊，很多少女看見賽姬出來，還對她哼著讚美的歌曲。維納斯一氣之下便把掌管「愛情」的兒子找來，命他射一支鉛箭好讓她變成最醜惡的人。

可是，事實並不如維納斯所料。當邱比特飛到賽姬熟睡的宮殿時，他發現賽姬竟是如此美麗，邱比特不忍心把手上醜惡的箭放出去，情不自禁的無法自抑，一種難以克制的心緒猛襲心頭，這是邱比特所從來沒有過的感覺。他的手無意中滑了一下，於是，他用自己的愛情之箭傷害了自己。當然，邱比特是寧願自己愛上這個人間少女的。

邱比特發現賽姬以後，意亂情迷的跑到奧林匹斯山上，他不但沒有聽母親的話把賽姬變成世上最醜惡的人，相反地他竟大大的讚美她：「此人眞是連神山上也找不到第二位啊」！維納斯聽了兒子的話，心裡更氣憤、更惱怒了，她發誓要把所有愛賽姬的情人都趕走，而且禁止邱比特到賽姬那兒去，絕對不允許他們再見面。

但是邱比特愛賽姬愛的太深了，不但不能把思慕的情懷驅散，甚至想和賽姬結婚的意念也愈來愈強烈了。

不久，賽姬的姐姐都嫁給了鄰國的王子，賽姬也愈變愈漂亮可愛了。但是卻沒有年輕人敢來追求她。她每天孤零零無精打采地閒坐在宮廷裡，只是受人讚美而無人來愛她，似乎沒有男士敢要她了。

雙親無奈向太陽神求救

當然這件事非常令她的雙親煩惱，她的父母居然確信這是因為觸怒了神山上的神仙。於是跑到阿波羅的神廟裡，向光明之神祭司求救。祭司告訴賽姬的父母說：這少女將要成為神怪的新娘，這妖怪具有人神都無法抗拒的力量，他在山頂上等著她。

當時任何國家的國王和人民，都信奉阿波羅的神旨。阿波羅告訴他們，賽姬必須穿著正正式式的喪服，放在山頂上，那時命中註定的丈夫便會把她接去。這些話使得國王和王后，以及全國同胞的內心都充滿著恐怖；不

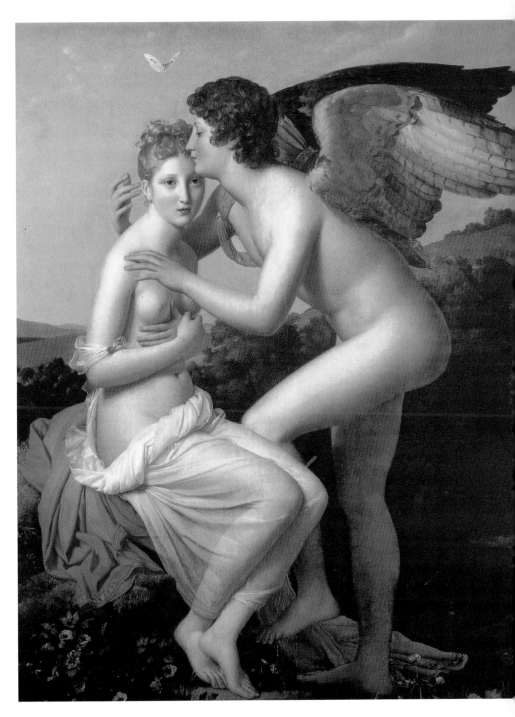

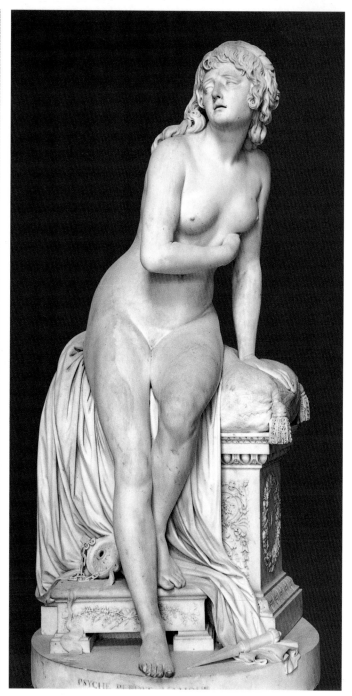

哀傷的賽姬
巴儒作
1785-91年　大理石
高180cm
巴黎・羅浮宮美術館藏

失神賽姬
提內拉尼作
1822年　大理石　高118cm
羅馬・國立現代美術館藏

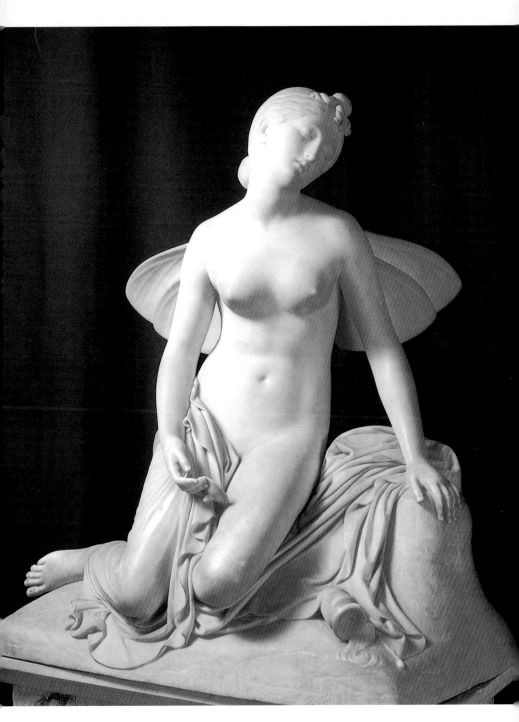

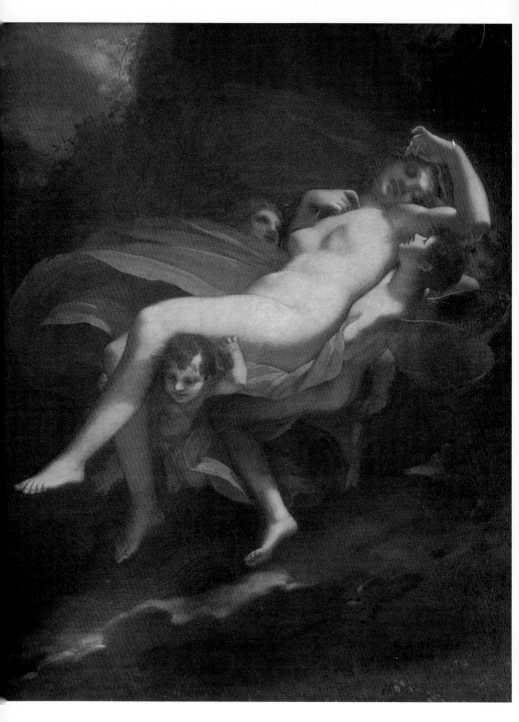

在西風誘拐下　普律東作
1804-14年　油彩‧畫布　195×157cm
巴黎‧羅浮宮美術館藏

P154-155
黎明前離開　畢卡特作
1817年　油彩‧畫布　234×291cm
巴黎‧羅浮宮美術館藏

過，賽姬的父母還是照著阿波羅的指示，替賽姬穿上了最華麗的喪服，在父母和親友的護送下，登上了山頂。

沿途送行的人都悲慟的泣不成聲，賽姬反而冷靜的對母親說：「不要難過，只是因為我的美麗，引起上天對我的嫉妒而已；現在去吧！要知道我此刻反而盼望死亡的到來。」他們絕望地放下了美麗動人，此刻卻變成孤立無援的少女，讓她一個人單獨迎接死神的到來。

西風之神把他送到不知名地方

賽姬坐在山頂上，黑夜在夕陽西下後很快的到來，在她哭泣和發抖的時候，一陣微風透過靜寂夜晚吹到她的身上，這是西風之神溫和的呼吸，也是最爽快和最柔和的風。她覺得那風把她抬了起來。

她飄離岩石；直至她臥在柔軟得像睡床，花香四溢，青草茂盛的草地上為止。那兒是多麼的寧靜啊！她把一切煩惱都拋棄了，不知怎麼，或許是微風太醉人了吧！她竟睡著了。

當她醒過來時，卻發現自己身處在輝煌的宮殿裡，殿前的空地上，有泉水在花枝間潰湧；當她好奇的走過宮殿時，竟發覺這座宮殿是如此壯麗，

金柱撐著高聳的弧形屋頂，油畫與雕塑裝飾在牆壁上，宮殿外面的山谷開滿了花朵，幽香而迷人。

她走遍大廈，覽盡金柱、銀牆，以及鑲寶石的地板，它的確是極盡華麗堂皇啊！這時，音樂迎風飄送而來，甜美的聲音花絮般的在她耳旁跳躍：「美麗的公主，妳所見到的一切都將是妳的，請儘管吩咐吧！我們都是你的僕人。」令賽姬滿懷驚喜，四下張望，但是──一個人也沒有。

置身似皇宮有僕人服侍

這聲音繼續著：「這兒就是妳的臥房和妳的絨床；這裡是洗澡間；隔壁的櫥櫃裡放有食物」。「妳可以先洗個澡，再吃點東西」。「我們是妳的僕人，妳要什麼，我們便做什麼」。

那次的沐浴，是她生平最享受最愉快的一次，那些饌茶是她生平最美味的一餐。她用膳時，美妙的音樂在她的周圍環繞著；龐大的歌詠隊似乎伴著豎琴在歌唱，但她只能聽而不能看見他們。

一整天，除了美妙的聲音在她的四周出現外，她看不見任何人。可是，在某些難以解釋的情形下，她卻仍堅信：「當黃昏來臨時，我的丈夫便會

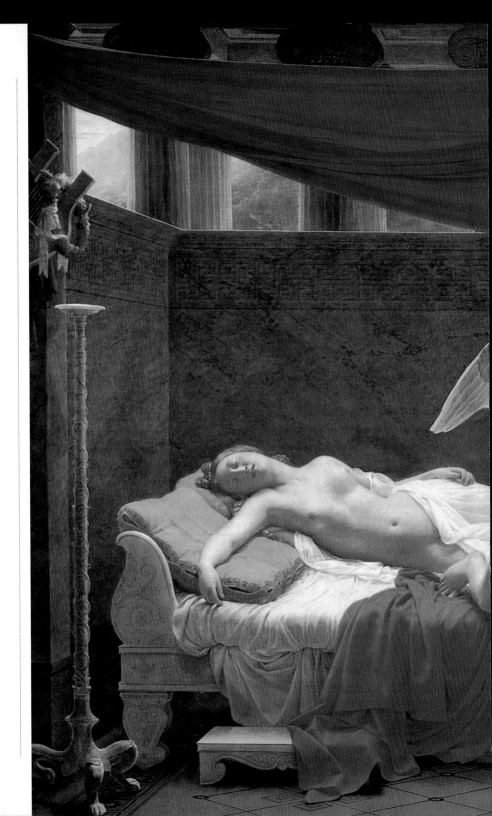

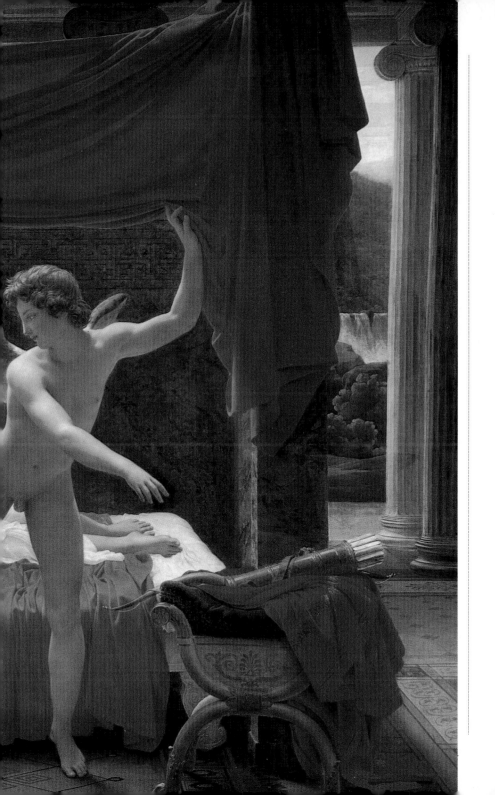

愛神與賽姬　烏耶作
1627年　油彩・畫布　112×165cm
法國・里昂美術館藏

賽姬點亮了油燈　祝奇作
1589年　油彩・畫布　173×130cm
羅馬・波蓋茲美術館藏

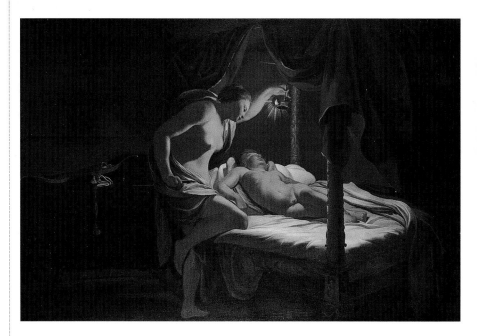

前來與我相會」。果然，這事情發生了。當她感覺到他在自己身旁，並聽到他的聲音溫柔地在她耳邊喃喃細語時，她的恐懼早已一掃而空了。

雖然看不見他，她卻明白除了她曾渴望和等待的愛人暨丈夫以外，這裡是沒有什麼怪物或恐怖形象的。

這樣經過了好一段日子，賽姬白天享受宮殿裡的一切富貴榮華，到了晚上宮殿的主人就會來造訪她，並在黎明之前離去。當黃昏逝去，黑夜來臨時，一陣輕風襲來，她的愛人也就隨著降臨了。

黑夜總是神祕的，再加上愛人的聲音是那麼的溫雅而又柔和，她一點也不覺得可怕。偶而賽姬也捨不得愛人在黎明前離去，她常想留他多待一會兒，然而每次他總是說：「假如妳見到我的容貌，可能會害怕；也可能會崇敬我；不過我寧願妳把我當作普通人一樣的愛我，而不願妳把我當作神一般的崇敬我。」

愛人祇在夜晚降臨

有一晚賽姬的愛人對她說：「剛剛我在山頂上看見妳的姐姐們在那兒憑弔妳」。一提到姐姐，她的思家之情油然而生，整天難過和悲泣不已。

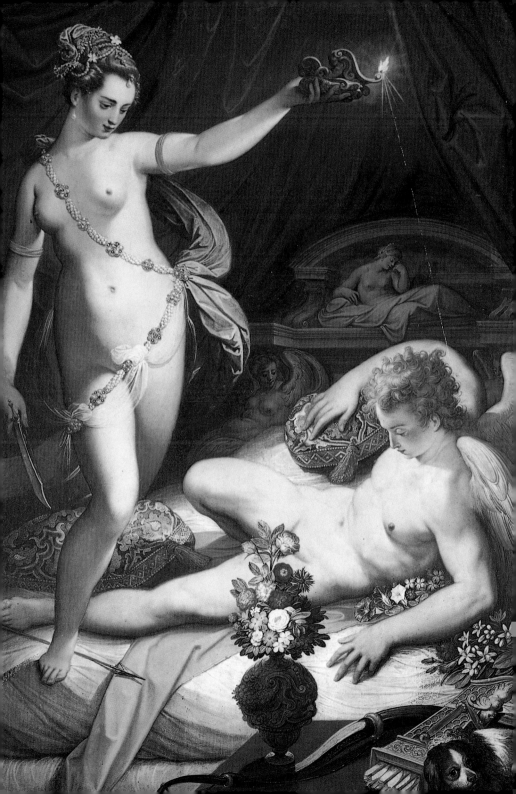

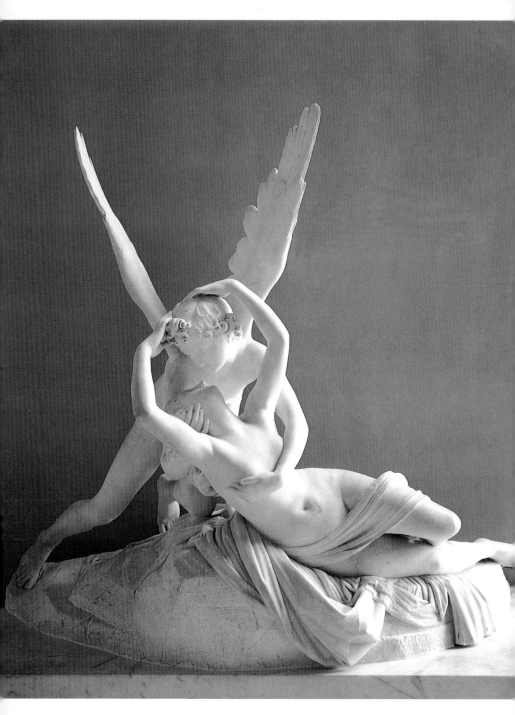

迎接情郎　卡諾瓦作
1787-93年　大理石　高135cm
巴黎‧羅浮宮美術館藏
賽姬半夜偷看邱比特　阿爾吉作
木刻插畫　30×16cm

當她的丈夫夜晚降臨時，即使是千言萬語的努力勸說，也不能令她止住哭泣。最後，他悲哀地向她強烈的慾望屈服了。

賽姬要求她的丈夫允許她的姐姐們前來探望她。雖然邱比特知道如果她們來到他的家裡，將會惹來無限的麻煩；但他還是答應了賽姬的懇求，他派西風之神帶賽姬的姐姐們越過這座山，來到這迷人的幽谷。

最初她們見到自己的妹妹，而且發現她安然無事，內心真是非常高興，不過，頃刻之間，當她們看到賽姬的宮殿裡所有的金碧輝煌景象時，嫉妒之心也油然而生。

因為她們看見一箱箱屬於妹妹的珠寶；每天享受著盛宴和奇異動人的音樂；她的姐姐們心裡十分羨慕，但當她們問到妹夫時，賽姬先是說他外出打獵去了，然而當她們問到妹夫的樣子時，賽姬竟然支吾以對，她們這時確信妹妹從未見過他，也真的不知他是甚麼樣的人。

丈夫是年輕人還是一條蛇？

大姐就對賽姬說：「阿波羅曾預言賽姬的丈夫不是一位年輕人，而是一條可怕的蛇。」她們提議她預備一把

邱比特與賽姬　凡・代克作
1639-40年　油彩・畫布　191×199cm
倫敦・皇家美術館藏

愛神與賽姬　克利斯畢作
1707-09年　油彩・畫布　130×215cm
佛羅倫斯・烏菲茲美術館藏

利刃和一盞油燈，然後趁她丈夫熟睡時，偷偷看看他的眞容到底如何？假如事實眞和她們所聽到的一樣，她就可以把他的頭一刀砍下來，趕快逃出這個魔窟。

那一夜，仍然和往昔一樣在丈夫的懷抱裡享受著短暫的愛情，之後邱比特就熟睡了。這時賽姬便照著姐姐吩咐的話，在丈夫睡熟之後，拿了一盞油燈和一把利刃走到床邊，但是她所看到的並不是一頭怪物，而是一個前所未見最美麗的美少年，金黃色的頭髮披散在枕頭上；白色的翅膀，柔和地發射著光芒，像珍珠，也像水晶。

愛情是不能懷疑的

當她想熄滅油燈時，不幸幾滴熱油竟滴在邱比特的身上，邱比特驚醒過來，悲傷地望著她，然後張開他那絢麗的翅膀飛出窗外。賽姬伸開她的雙臂站在窗沿上，試圖隨他而去。

但是西風之神拒絕了她，因而使她跌了下來。轉眼之間，邱比特又飛轉回來，傷感地對她說道：「有了懷疑即無愛情。」說完他就飛走了。

當賽姬躺著哭泣的時候，宮殿、花園以及噴泉都不見了。她發現她又回到了自己的家園，她悲泣地走到宮殿

裡，將發生的事情經過向她的姐姐們訴說。她不願再住在她們這兒，寧可四處飄泊流浪，不顧一切去尋找心愛的丈夫。她越過最荒野的叢山峻嶺，最後在一座山上見到一棟光芒四射的華麗寺廟。

她心想：「他可能就在這兒。」於是，她走進廟裡，看見農耕女神茜莉斯的祭壇前，橫七豎八的散有大麥、玉蜀黍，還有穀粒，這些全是收穫後的農夫亂丟亂放的，她覺得祭壇前不應該如此的雜亂，就好心地把那些大麥、玉蜀黍，還有穀粒分別放好，並且把地也打掃乾淨，當她在打掃時，農耕女神看在眼裡很是感動。

農耕女神也為賽姬叫屈

她看見這位女郎的眼角上始終掛著淚珠很是難過，當農耕女神知道她就是賽姬時，便勸她馬上到維納斯那兒去，表示願意侍奉她來乞求她的憐惜與寬恕，也需任憑這位忿怒女神的懲罰。她祈求原諒，請求處以任何刑罰來贖其罪愆，但維納斯的怒氣未消，她是不會答應饒恕賽姬的，反而派賽姬去作她認為最艱辛的工作。

她領賽姬到一間倉庫裡去，倉庫中有一大堆的小麥、大麥、玉蜀黍、扁

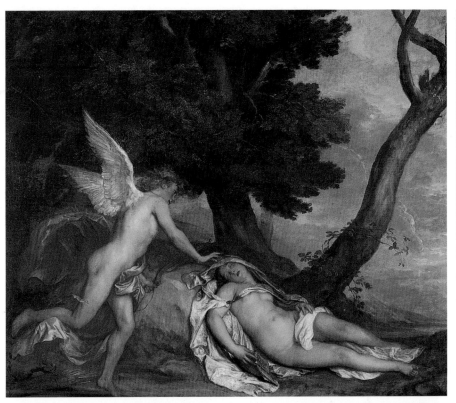

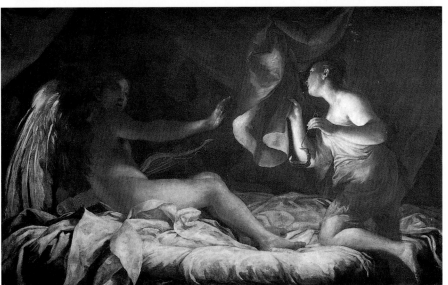

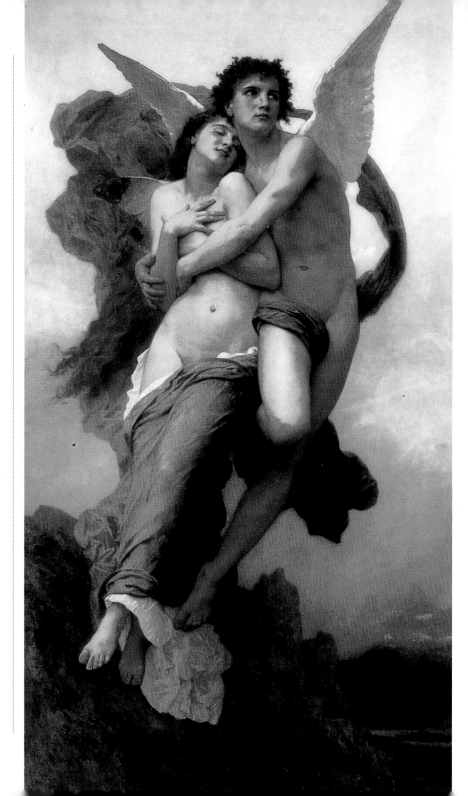

邱比特營救賽姬　　布格霍作
1895年　油彩‧畫布　209×120cm
私人收藏

豆和蠶豆，這些雜糧都是維納斯存著餵鴿子的。維納斯說：「把這些五穀分類揀好，然後把每一種裝在一個不同的袋子裡，黃昏以前要把這件工作完成。」賽姬坐在倉庫的地上很小心的分著那堆五穀，但是這是要好幾天才能完成的工作，無論如何在黃昏以前是沒法完成的。

邱比特畢竟還是愛賽姬的，他雖然不能化身去幫賽姬的忙，可是他引來大批的螞蟻，爬進五穀堆裡，每一隻搬運一顆穀粒，它們很有秩序的把這一堆穀粒分類好，並在黃昏之前裝上了袋子。

冒險取金羊毛取悅維納斯

當維納斯看到第一件工作已被她順利的完成，不禁勃然大怒，便把賽姬叫來說：「看那下面的山谷，那兒有身上長著金羊毛的羊群在吃草，你去替我在羊背上剪些金羊毛回來。」第二天，當賽姬來到山谷看見那些性子暴烈的羊群時，她知道要想在金羊身上拔到毛，真比海底撈針還要難哩！何況還要冒險？

她難過的想跳河自盡，河神輕輕吩咐燈心草與蘆葦小聲柔和地告訴她：「不必難過，妳只要在日落後，羊群睡覺時去到山谷中，鉤住在荊棘刺枝上的金羊毛，它在黛安娜的月色照耀下，金光閃燦，這不是很容易獲得了嗎？」這次維納斯樂壞了，因為那些金羊毛可以給她裝飾美麗衣裳。

雖然賽姬達成了任務，她還是不肯饒過賽姬，又對她說：「我還是要試試妳的勇氣，妳到瀑布底下去找冥王普魯圖的美麗妻子倍兒西鳳，跟她要點黑水來」。

向倍兒西鳳要黑水

第三天賽姬拿了水晶瓶，踏上艱險的路途，她知道到冥王那兒去幾乎如入虎口，是有去無回的。當她垂頭喪氣的時候，有人告訴她到冥王那兒去的要領，當她來到大瀑布下冥河的入口時，那年老的引渡者凱龍輕輕地牽著她的手，領她上船，載送著她渡過冥河中的烏水。

賽姬到達彼岸，她經過一個漆黑的洞窟，又繼續走過一條滴著水的狹窄通道，到達三頭狗把守的門口，三頭狗張著大嘴兇惡地吠叫，牠的咆哮聲使地面為之震動，賽姬全身發抖的面對著牠，一邊不停的對牠胡亂說話；牠的吠聲停了，咆哮聲也愈來愈微弱了，她順利的到達冥王那兒，見了普

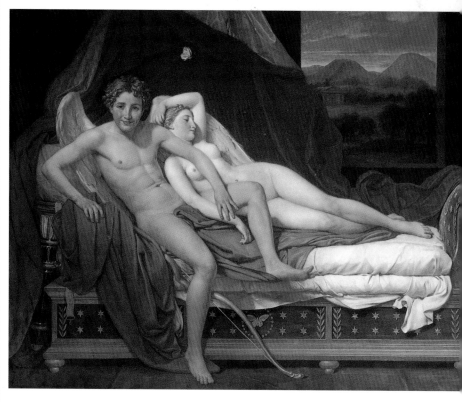

魯圖並把維納斯的口信傳達上去。

當普魯圖的美麗妻子倍兒西鳳把代表著「美色」的黑水裝入水晶瓶後，賽姬帶著瓶子順著原路回來，經過那三頭狗把守的門口，再走過那黑暗的洞窟。

然後隨著在等待她的凱龍渡過了那條河，最後，她發現自己已處身於陽光之下，在一條長滿青草的河岸旁。當她坐定下來之後，她用渴望的眼光看著那個水晶瓶。

貪圖美色被魔煙薰昏

賽姬心裡想：「這瓶子到底裝的是什麼水呢？好像聽人說過維納斯用的化妝水，就是倍兒西鳳九泉之下的泉水，或許這就是罷！」她想取一些來把自己美容一番，這樣不是會讓邱比特更開心嗎？

於是，她把瓶蓋揭開，頃刻間，一陣異香衝了上來，直衝到她的臉上，她看不見瓶子而且昏迷過去了。邱比特在冥河口等待她，看見賽姬因貪圖美色被魔煙薰昏，就用翅膀把催眠的煙趕走，賽姬便醒過來了。邱比特對她說：「妳又好奇了，由於妳的好奇心，幾乎把妳自己的命都送掉。」

邱比特與賽姬　達維作
1817年　油彩‧畫布　184×241cm
美國‧克利夫蘭美術館藏

賽姬之浴　雷頓作
1890年　油彩‧畫布　189×62cm
倫敦‧泰德畫廊藏

愛神與賽姬婚禮（局部）
丘里奧·羅瑪諾作
1528-30年　壁畫
曼托佛德宮藏

邱比特向神王求情

　　賽姬把代表「美麗」的黑水送到維納斯那兒，邱比特則到神王那兒，請求宙斯將賽姬化爲不死之身，那樣他倆就可長相廝守了，宙斯答應邱比特的請求，並且派信使之神默克萊把賽姬帶到神山上，奧林匹斯山的眾神都在那兒等待她。

　　一道壯麗的光靄，五顏十色的有如彩虹，神后希拉遞給賽姬一盃神酒，這杯馥郁的瓊漿玉液，不祇使她清新爽快，而且讓她長生不老。在她飲盡這杯神酒後，頃刻間她的倦意全消。軀體感到一種新生的力量，她內心充滿著前所未有的喜悅，而她的面貌、體態，顯得比過去更美麗可愛。

　　維納斯終於寬恕了賽姬，她現在已成爲維納斯的媳婦，從此賽姬沐浴在陽光最高峰的神山上，過著最甜蜜幸福的生活。

「愛神與賽姬婚禮」充滿喜樂

　　丘里奧·羅瑪諾的「愛神與賽姬婚禮」，便描繪了這充滿喜樂的美妙時刻，仙女爲邱比特倒酒，天使向賽姬獻上祝福。酒神與半獸神們已醉倒嬉鬧於一旁，大家裸露的體態都極豐滿圓潤，是充滿喜慶歡樂的圓滿結局。

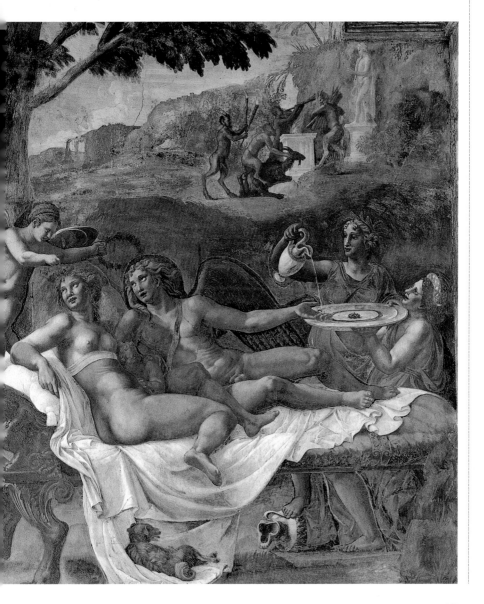

愛神與賽姬
卡諾瓦作
1793年　大理石
150×85cm
巴黎・羅浮宮美術館藏

重聚的邱比特與賽姬
特爾瓦森作
1807年　大理石　高135cm
哥本哈根・特爾瓦森美術館藏

169

維納斯跟
金蘋果的故事

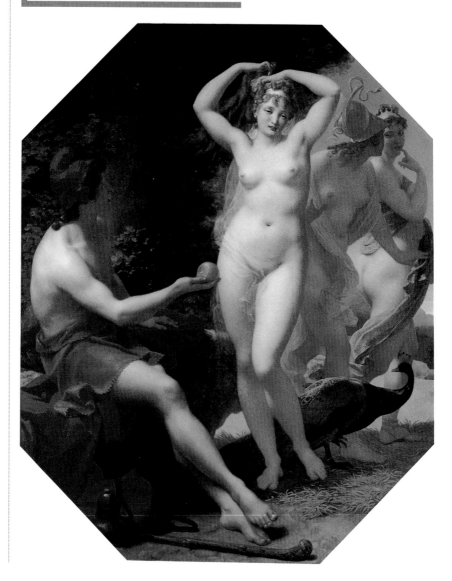

說到「選美」，很多人認為這是廿世紀工業社會的產物，事實上在二千多年前的古希臘時代，就有過第一次的「選美」。

希臘文化的真髓，是理想的精神與優美的肉體結合，所以，在很多競技的節目中，非常講究身體的健美，甚至可以說健美是很多比賽中重要的項目，勝負僅在其次。

三美爭艷的金蘋果故事

在最富情節的選美故事中，「金蘋果的故事」更富羅曼蒂克。由於三位美麗女神的爭「美」，竟導致了十年之久的特洛伊大戰，在荷馬的「伊利亞德」敘事詩裡，對這段因三位美女爭奪象徵「最美」的金蘋果故事，寫得非常有趣。

特洛伊十年戰爭的導火線，是從希臘有名的勇敢戰士比洛斯王，娶海神女兒施蒂絲為妻，舉行大宴會的當天開始。那天奧林匹斯神山上眾神們，除了衝突和不和的女神愛麗絲沒被邀請外，其他的全來了。不請愛麗絲女神的主要原因是怕她會鬧事，因為凡是她所到之處，天下就要大亂。

誰是「最美麗的美人呢？」

當她知道只有她一人沒被邀請時非常惱火，趁宴會中途大家正是興高采烈的時候，她把一隻金蘋果擲進了餐廳。蘋果上附了一張條子，上面用大字寫著：「贈給最美麗的美人」。

很多女神一聽那是屬於最美麗的美人，祇要獲得它就會是美人中的美人了，於是較出眾的女神都搶著要這獎品；最後祇剩下三位女神爭執不下，維納斯便是其中之一。而天后希拉和正義女神雅典娜，也是誰也不讓誰，誰都覺得象徵最美的金蘋果是應該屬於自己的。

宙斯建議去找派里斯判決

三位女神爭執了很久，在旁的諸神也都知道這三位神山上的美女個性都強，誰也得罪不得，於是也不想替她們作主。有人提議由主神宙斯決定，可是宙斯很聰明，他知道希拉是自己的妻子，維納斯和雅典娜是自己的女兒，他便要她們三位競選者一起到艾達山上，去找牧羊人派里斯判決。

派里斯是特洛伊國的王子，正奉父命在牧羊，據宙斯的了解，他是一個女性美的權威評論家，一定可以極公正地把金蘋果判歸給最合適的人兒。

有一天中午，派里斯王子正躺在樹

下休息時，前面忽然出現了三位美麗絕倫的女神，她們很快地道出來意。這些女神們似乎又不敢相信自己的美麗能贏得金蘋果，所以各自設法賄賂派里斯。

希拉是天后，答應擁護他做一個強盛豐饒國家的皇帝。雅典娜是正義之神，則答應他戰勝世仇希臘人。但是維納斯最了解年輕人的心理，她許給他世界上「最美麗」的女人。

三位女神向派里斯行賄

三位女神真的要論誰最美，是很難下結論的，她們各有優點，三位都很美。而最讓派里斯猶豫的是她們所提出來的賄賂條件都那麼的動人。派里斯手上握著這個象徵「最美的」金蘋果，躊躇了好久。

然而他畢竟不是一個很有骨氣的男子漢，他不愛江山，沒有意圖打贏希臘（被希臘人打敗是他們的國恥），只希望得到世界上最美的女人，因此維納斯便贏得了金蘋果。

在很多名畫和雕刻上，維納斯或派里斯的手上都拿著一隻蘋果，而畫題經常是「獻給維納斯」、「勝利的維納斯」，或是「三美爭艷」，那也是最美的女神象徵。

在當時全世界最美麗的女人就是希臘的海倫，海倫是美女麗達與宙斯所生的女兒，追求她的人很多，因此所有的求婚者一致公決，一旦海倫選定了他們之間的一人為丈夫時，其餘的落選者將立志保護這位幸運兒，不受任何其他敵人的侵犯，而且大家都宣誓過了。

在很多的名畫如「派里斯選美」或「派里斯審判」裡，維納斯總是搔首弄姿，她站立不穩，眼睛最明亮，我們在魯本斯的名畫裡可看到很多。

海倫是最美麗的化身

海倫這位天下最美麗的化身，她是斯巴達的女兒，在十六歲時就出落得有如天仙，鄰近密山尼國的王子曼納勞，因在奧林匹斯山的競技中獲勝而得到美人青睞，兩人結婚九年生活美滿。從派里斯選美後，這對快樂的夫妻就起了變化。

因維納斯答應給派里斯世上最美麗的女人，她就指引派里斯到海倫家，海倫一見到派里斯，就著迷於他的英勇與丰釆，而派里斯則迷戀海倫的美艷，兩情相投，一見傾心，海倫居然就跟著他走了。

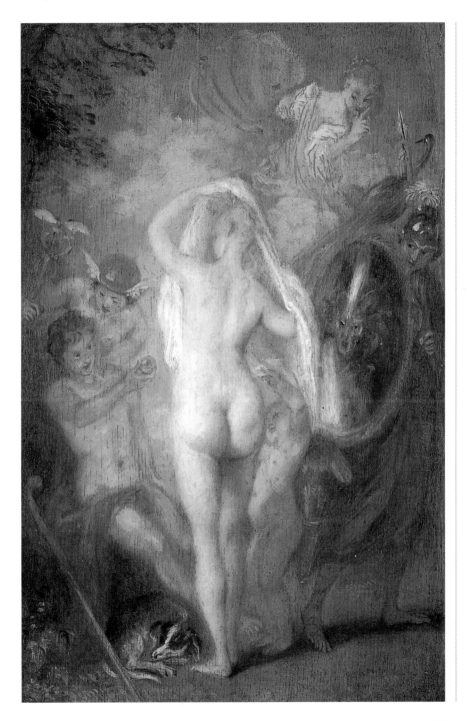

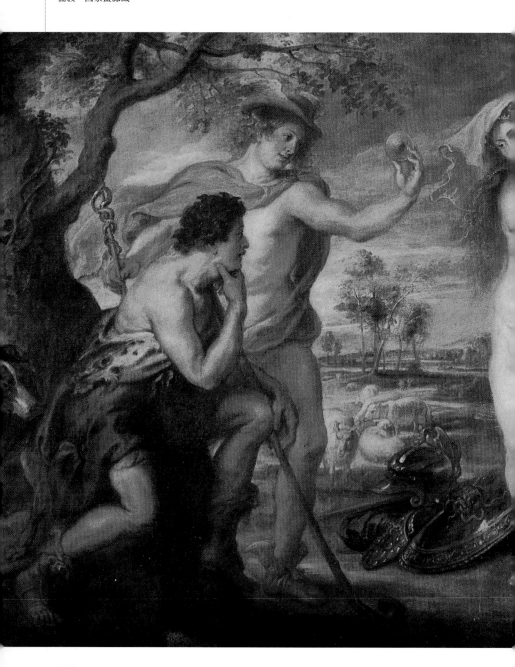

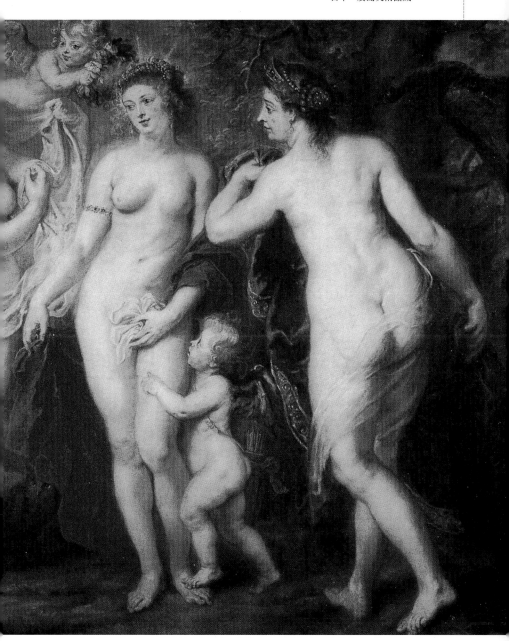

派里斯的審判　雷諾亞作
1915年　油彩・畫布　73×92cm
日本・廣島美術館藏

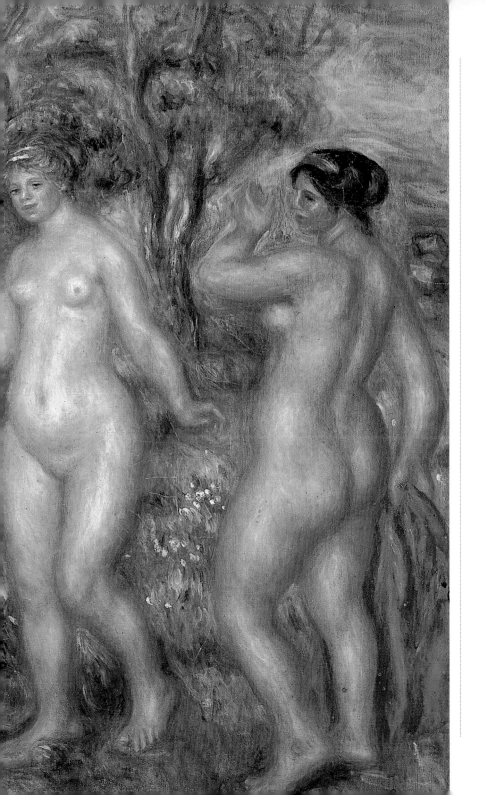

派里斯審判　瓦茲作
油彩・畫布　80×65cm
私人收藏

派里斯審判　夸佩勒作
1728年　油彩・畫布　101×82cm
斯德哥爾摩・國立美術館藏

「特洛伊城之戰」打了十年

盛怒的曼納勞動員了他屬下整個希臘聯邦的軍隊，預備把特洛伊城化爲灰燼；兩國就此相戰，這一戰打了十年。由於三位美女爭風吃醋而引起的「特洛伊戰爭」，也就是改編成電影的「木馬屠城記」。

在荷馬史詩中所描寫的「金蘋果」中的維納斯，就沒有我們想像中的美了。她是美麗的，可是卻任性、記仇而且容易粉飾自己。她雖是愛神，可是善嫉、好強、心胸狹小。

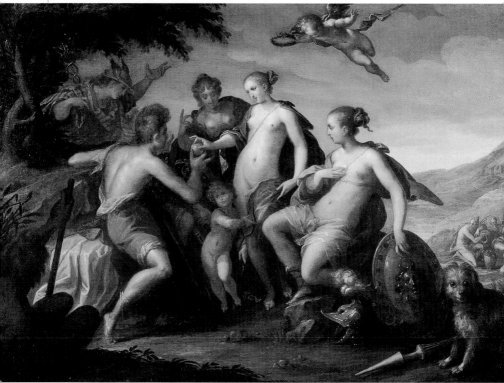

派里斯審判 司卡塞里諾作
1590年 油彩・銅版 50×72cm
佛羅倫斯・鳥菲茲美術館藏

派里斯選美 翁・阿善作
1588年 油彩・畫板 87×133cm
度艾・查爾特勒博物館藏

派里斯審判 考夫曼作
油彩・畫布 80×100cm
波多黎各・朋斯美術館藏

「三美爭艷」而引起的「特洛伊之役」其實是三位善忌女神間的爭執，加上沒骨氣男人派里斯的故事。

三位善忌女神間戰爭

派里斯在艾達山放羊，其實他的故事滿悲涼的，他是特洛伊國的王子，卻在那兒牧羊，因爲有算命師對國王說：您兒子是敗國之子，如果不想亡國，祇能將兒子遠離凡塵隔絕人間，

國王祇好將兒子放逐到艾達山，怕他無聊找來一批羊讓他放養，更找來美麗如花的露水女神厄露妮陪伴他。

很多畫家都愛畫這個「三美爭艷」的故事，其中魯本斯畫的可以說是此中標準版本，他雖然把三位美女，以背、側、正三個姿勢出現，但三位女神個性、表情、意欲突顯無遺。

「三美爭艷」即「派里斯選美」，其實它也是世界小姐競選祖師娘。

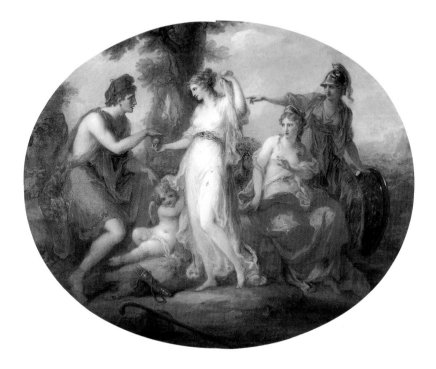

181

派里斯選美　魯本斯作
1635年　油彩‧畫板　144×193cm
倫敦‧國家畫廊藏

最早選美比賽

　　魯本斯這張「派里斯選美」，背對者是天后希拉，腳下孔雀是她權威象徵鳥。正面對是正義女神雅典娜，她背後有魔力盾牌。側面是維納斯，後面的邱比特在地上逗弄她的象徵鳥——白鴿，魯本斯筆下三位美女，在現代人的眼光看來全部都太肥胖，可是在那個時代美女，沒有肉的女人就不算美人兒。

沒肉女人不算美人

　　放羊的派里斯王子，通信神在旁邊給派里斯出主意。

　　這三位美女在他面前出現，驚訝的程度可以想見，三位女神各提出賄賂優厚條件；希拉答應他將擁有歐陸和亞洲主權；雅典娜可以讓他所向無敵，攻無不克；維納斯答應他，送給他天下最美的女人。派里斯要主權？要勝戰？還是要最美麗女人？

愛神・美神
維納斯名畫

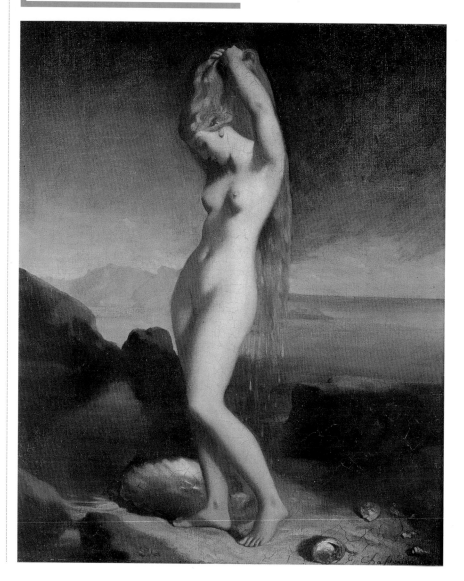

海上誕生維納斯　夏謝里奧作
1838年　油彩・畫布　65×55cm
巴黎・羅浮宮美術館藏

克拉克所著的「裸體藝術論」裡，曾在維納斯的第一節裡提到：

天生維納斯與通俗維納斯

『在大哲學家柏拉圖的論叢裡，他認爲維納斯可以分爲兩種：一種叫天生的維納斯；一種叫通俗的維納斯。因爲維納斯是人類情感的一種象徵，這種暗示性的象徵從來沒有被人們遺忘。柏拉圖的意見成了中世紀和文藝復興時代的哲學公理，也是有關女性美人體的名言。』

維納斯的創作是一種匀稱的調和，它的主旨是靠著藝術家各顯神通方克有成。不過如果一個藝術家，不了解起自早期地中海有關女性身體的概念的話，則他不可能創作出純淨的維納斯作品來。

史前時期對於女人有二種意象：第一種是重視女人的屬性和表現象徵；第二種是簡化與情感的昇華。第一種也是屬於通俗的維納斯，原始藝術和羅馬雕刻大都屬於此；第二種努力把人體造形推展到幾何的運用原則上。

這兩種基本觀念，自古從未消失，不過從藝術涉及原則原理之後，那兩種概念已經發展極微，而且往往混爲一談並各取所需。如波提且利的維納斯是發自明淨的思想領域，並蘊含著意識的線條；魯本斯的維納斯則富於自然的現象，卻不忘理念兼顧。

代表神化和擬人化概念

文藝復興前後的維納斯名畫，還是以起自海的泡沫中的辛泰拉海島爲題材，以她代表的維納斯在神化和擬人化、自然與幻想間。裸體的維納斯只是東方人的觀念，她第一次被表現在希臘藝術中，是在「維納斯的鏡柄」上，這件作品毫無古典期維納斯的結構，而似乎是直接與東方有關。

繪畫從文藝復興早期便開始邁向坦途，現在我們就從佛羅倫斯才子波提且利開始，來欣賞西洋名畫中，幾件以維納斯爲題，最傑出的世界名畫。

女性典型美的女神

希臘神話中的「愛」和「美」的女神「維納斯」。她在希臘神話中，是奧林匹斯神山上的十二主神之一。

當時的詩人頌唱其神德的記載說：「她使天空降下了雨水。於是，天地結合，萬物豐盛，人類增殖……。」因此，我們可以推想古希臘時代的維納斯是具有最偉大的神性，人民祭祀她爲「天地之愛」的女神。

晨妝的維納斯　佈修作
1751年　油彩・畫布　108×85cm
紐約・大都會美術館藏

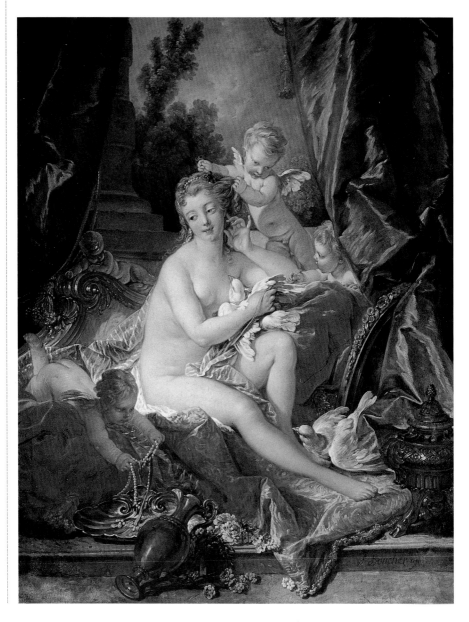

維納斯與邱比特　蘇斯翠斯作
1568年　油彩・畫布　132×184cm
巴黎・羅浮宮美術館藏

　　維納斯是屬於愛與美女神，尤其是
女性典型美的女神，此種女性典型美
在西洋名畫中佔了很重要位置。

羅馬人的「民族之母」

　　羅馬人稱她爲「民族之母」，詩人
的筆調這樣描寫她：

『由於她，產生了美。
風在她面前消散，暴風雨隱匿了，
香噴噴的花潤飾著大地；
海的波浪在笑，
她在洋溢著喜悅的光線下，
輕移玉步，沒有她，
到處都失去了歡樂與可愛。』

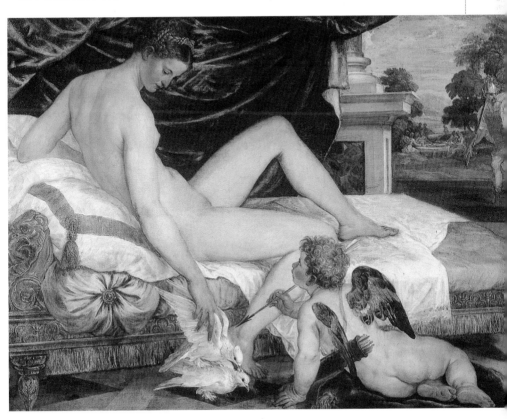

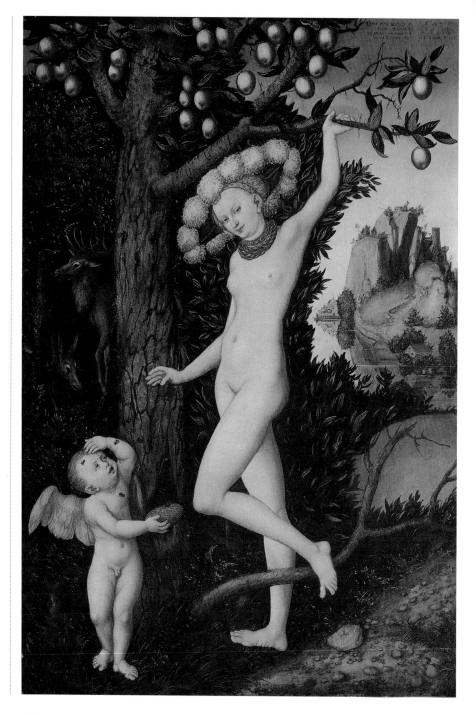

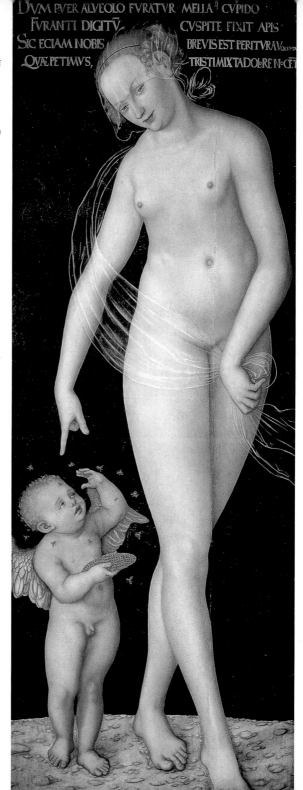

邱比特與維納斯 克拉那赫作
1536年 油彩・畫板 81×54cm
倫敦・國家畫廊藏

維納斯指責邱比特偷蜂蜜
克拉那赫作
1537年 油彩・畫板 174.5×65.6cm

DVM PVER ALVEOLO FVRATVR MELLA CVPIDO
FVRANTI DIGITV CVSPITE FIXIT APIS
SIC ECIAM NOBIS BREVIS EST PERITVRA VOLVPTA
QVÆ PETIMVS, TRISTI MIXTA DOLORE NOCET

早期德國風維納斯

　　德國文藝復興時期畫家
克拉那赫 (Cranach) 筆下的
維納斯，就不像威尼斯畫
派的提香或傑魯爵內那麼
甜美，她像病態美人般總
讓人覺得不對勁，雖然三
圍依舊動人。

　　克拉那赫在1472年生於
德國克拉那赫鎮，年輕時
遊遍德國南部，1500年才
定居維也納，從1505年開
始被聘為德國西南部威丹
堡腓德烈大公爵的宮廷畫
家，並在當地開設畫坊，
從事繪畫創作。

異於常見維納斯氣色

　　克拉那赫擔任宮廷畫家
時，很多宮中后妃也要他
把自己畫成維納斯般美貌
及優美身材。也許畫風使
然，也許德國畫家對美的
認定不同，今天我們看克
拉那赫留下來的維納斯或
邱比特，全都不像習慣所
見那麼健康而有氣色，甚
至感覺病態美。

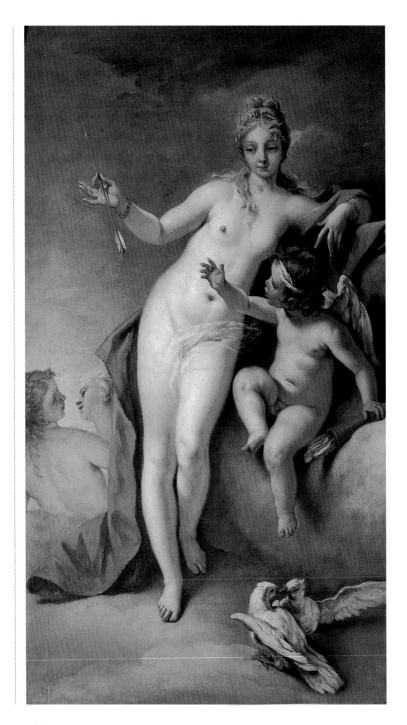

維納斯與邱比特　利契作
1713年　油彩・畫布　190×106cm
倫敦・佳士威克屋藏

維納斯與邱比特　雅洛利作
油彩・畫板　29×38cm
佛羅倫斯・烏菲茲美術館藏

利契與雅洛利的維納斯

利契與雅洛利是屬於巴洛克風的畫家，巴洛克是繼文藝復興尾段，它的優點是人物造形活潑、動盪，筆觸不嚴謹不拘泥，甚至很飛躍熱情。

巴洛克的魯本斯也愛畫維納斯，那是大將也是典型之作，在西班牙、比利時畫家，雖不是主流，但他們畫面富戲劇張力人物構圖，對以後洛可可畫派的畫家啓發不少創作靈感。

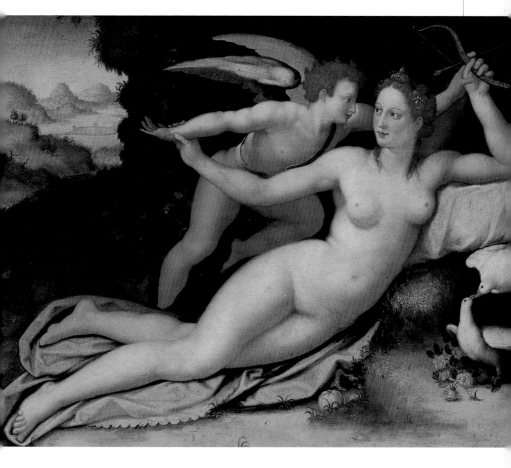

愛的寓言　布朗茲諾作
1553年　油彩・畫布　155×144cm
倫敦・國家畫廊藏

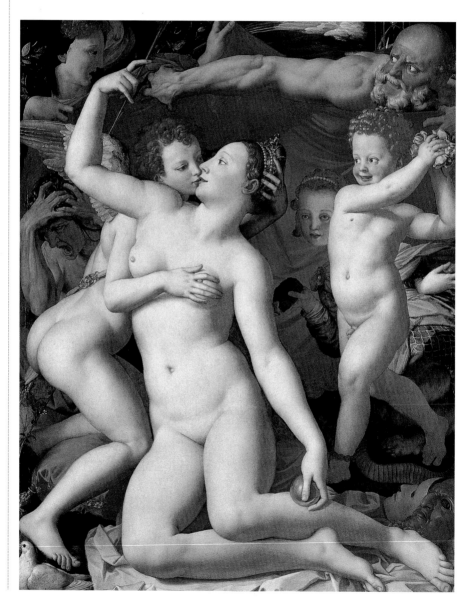

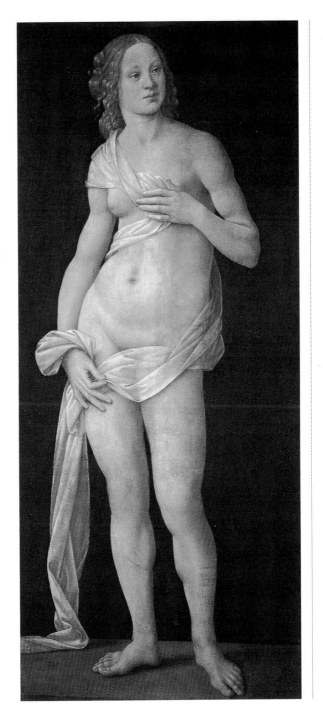

站立維納斯　克雷迪作
1490年　油彩・畫板　151×69cm
佛羅倫斯・烏菲茲美術館藏

「愛的寓言」
太甜俗嗎？

　　布朗茲諾是佛羅倫斯
繼威尼斯畫派後，出現
的樣式主義代表畫家。

　　樣式主義特點為貴族
宮廷畫家，喜歡艷麗明
亮、華貴又精緻特色，
來滿足柯西莫一世的奢
侈豪華慾望。

　　「愛的寓言」畫面前
面維納斯與邱比特，後
面金工神伏爾岡與羅馬
詩人維吉爾，他們分別
象徵嫉妒、詩意，也代
表和平、信念與虛偽。

　　邱比特與維納斯的擁
抱，引起不少爭議，這
種戀母情結的動作，一
般意見是太過甜俗，這
也是人們批評「樣式主
義」是16世紀末趨向衰
頹的表現，雖然色彩很
細膩精緻，技巧也無懈
可擊，但趣味性有點偏
低。不過也因樣式主義
風影響到後來義大利，
尤其是法國洛可可風的
奢侈萎靡風格。

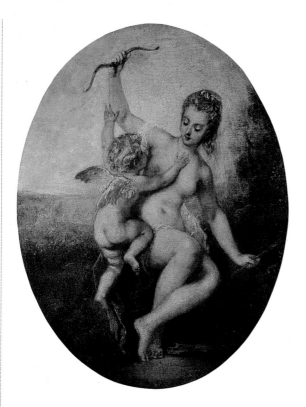

搶玩弓箭　華鐸作
1715年　油彩・畫布　47×38cm
香提邑・貢岱博物館藏

華鐸筆下美神維納斯

　　華鐸 (Antoine Watteau1684-1721) 是洛可可代表人物。他畫的女性，和同畫派佈修不同，他同是讚美享樂，但能把肉慾淨化，把美女畫得愛嬌而動人，她們在美好世界輕歌快樂。因此他有很多以戀愛爲主題的作品，雙雙對對的，在樹下，在花園，在鞦韆，在舞會等，全是可愛而情豐意濃。

　　華鐸描繪了許多表現貴族的閒逸生活，他們不是雙雙對對在風景美麗的地方，就是安逸閒適的在散步，或者在樹蔭下坐著一堆戀人，男的溫文有禮，爲女伴獻花奏樂，要不然就是穿華麗衣服手拿紙扇的千金。他以寫實的筆法，繪出上流社會婦女生活，她們身穿絲絹與天鵝絨的外衣，以優美姿勢，對語般安排，好像獨幕戲般展現在您的眼前。

　　華鐸愛以歡悅筆調，文雅姿態，優美畫風，活潑構圖，生動人物，及柔和色彩處理畫面。然而他在描繪人體上有獨到功夫，對女性細緻柔軟的肉體，端莊賢淑表現很富魅力。他對色彩有敏銳的感受力，這使他成爲十八世紀最優秀的色彩畫家。在肖像畫方面，特別是女性肖像，達到華麗與柔和極致。

晨妝的維納斯　華鐸作
1717年　油彩・畫布　46×39cm
倫敦・瓦蘭斯藏品

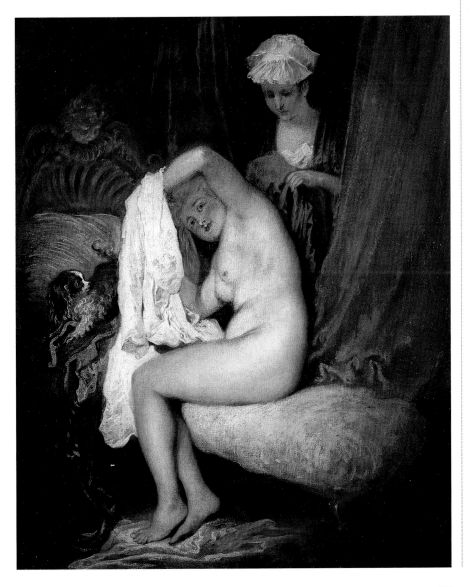

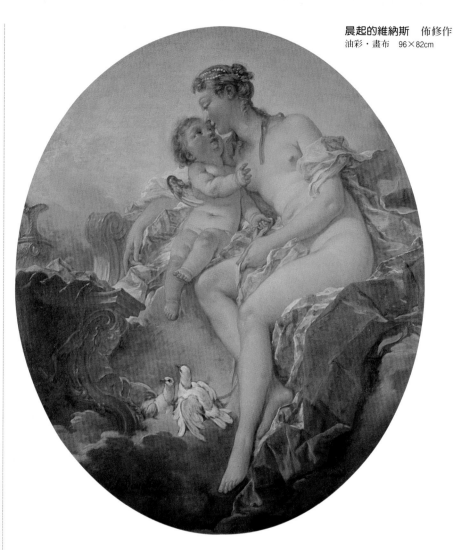

晨起的維納斯　佈修作
油彩・畫布　96×82cm

晨起的維納斯　佈修作

　　十八世紀的初葉，出現一群愛好享樂，講究自由愛嬌的畫家。他們被美術史認為是淫逸宮廷的產物，畫面全是貴族豪華的生活，及女性的豐采。

　　這一群洛可可派畫家以佈修為首，畫的全是當時社會女性歡樂的情形，她們像最美麗最動人的維納斯，活在十八世紀的宮廷裡。晨間起來不是坐在化妝間化妝，就是在一大堆宮女侍奉下享受豪華生活的奢侈。

　　佈修把希臘的美神畫得很迷人，甚至相當美艷，這一類作品很豐富，他用醉人的淺藍色和粉紅色，畫那身材飽滿、體態豐盈，令人心動的美女。

196

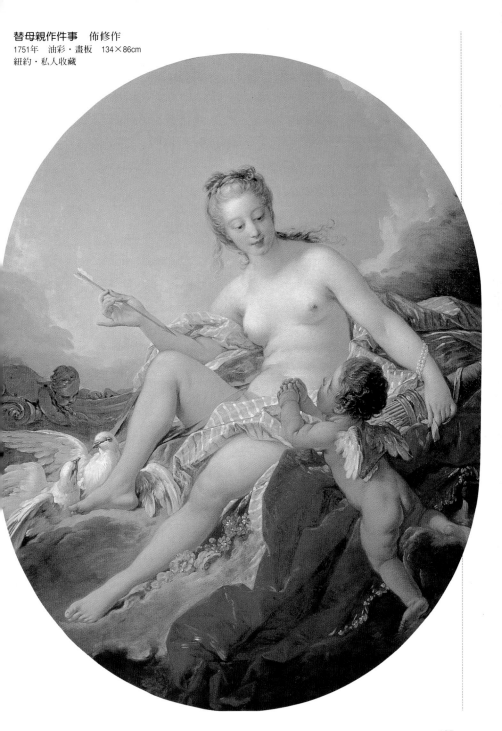

替母親作件事　佈修作
1751年　油彩・畫板　134×86cm
紐約・私人收藏

維納斯的誕生與勝利　佈修作
1743年　油彩‧畫布　101×86cm

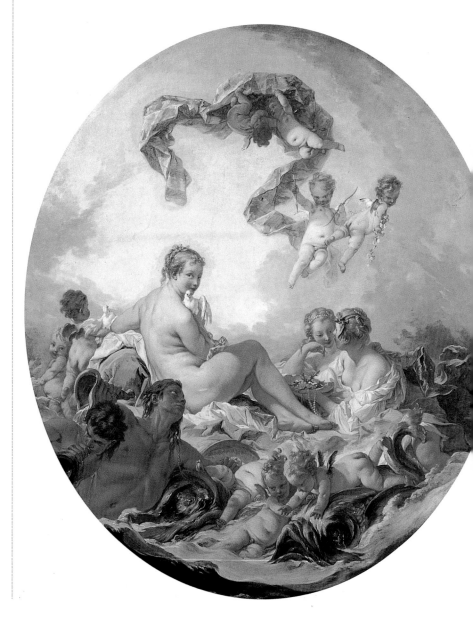

維納斯與伏爾岡　佈修作
1757年　油彩‧畫布　320×330cm
巴黎‧羅浮宮美術館藏

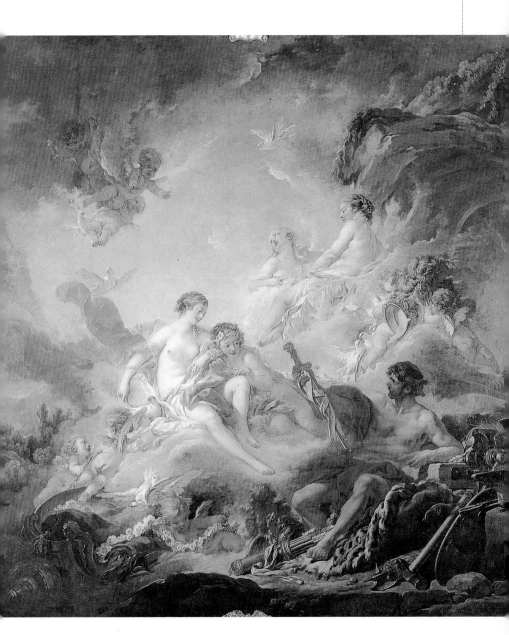

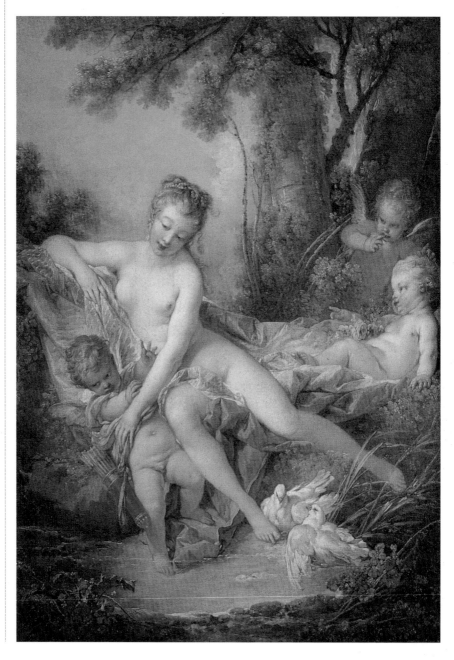

戴寶石維納斯　佈修作
1750年　油彩・畫布　96×143cm
巴黎・私人收藏

晨妝的維納斯　佈修作
1749年　油彩・畫布　107×173cm
巴黎・羅浮宮美術館藏

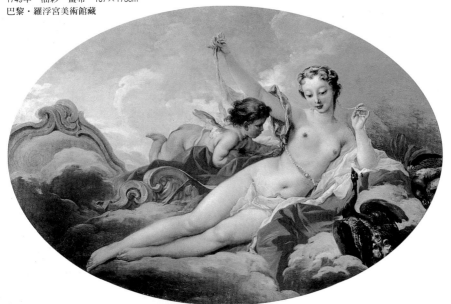

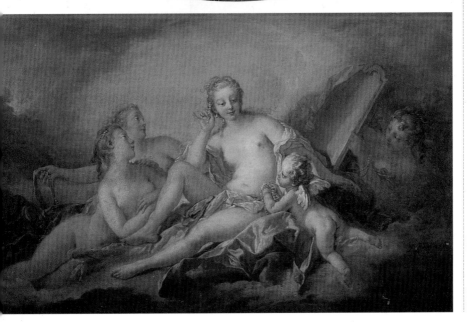

維納斯與瑪斯 維洛內塞作
1580年 油彩・畫布 47×47cm
托利諾・薩鮑達畫廊藏

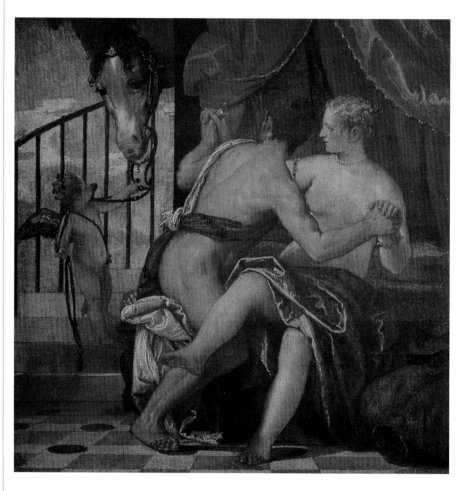

瑪斯與維納斯幽會

　　維納斯剛到奧林匹斯山時，神王宙斯就把她許配給自己兒子金工神伏爾岡，可是她不守婦道，在天堂裡和男神們搞七捻三的故事很多，被流傳最廣的要算是她和戰神瑪斯的幽會。

　　瑪斯是戰神，愛穿閃閃發光盔甲，維納斯藉信使之神默克萊的謀合，竟和瑪斯相戀。瑪斯以所向無敵、百戰百勝，在戰場馳騁經年。

　　羅馬史詩阿尼德的戰士們，有投身於「瑪斯戰場」為榮的記載，瑪斯認為戰爭是甜蜜的。他有一身如鋼似銅的魁梧身材，滿臉的落腮鬍，維納斯稱他為男人中的男人。

雷納托與阿爾米達　佈修作
1734年　油彩·畫布　130×165cm
巴黎·羅浮宮美術館藏

佈修有幅「雷納托與阿爾米達」，有很多畫冊把它標題爲「維納斯與瑪斯」，其實這幅畫於1731年，佈修從義大利學成回到法國，1734年申請巴黎學院入院的作品，就是這件。

主題取自義大利詩人塔索的「被解放的耶路撒冷」，中世紀十字軍基督教騎士阿爾米達與異教徒女孩雷納托戀愛故事。佈修畫此作時，其實已注入希臘神話裡維納斯與瑪斯故事。

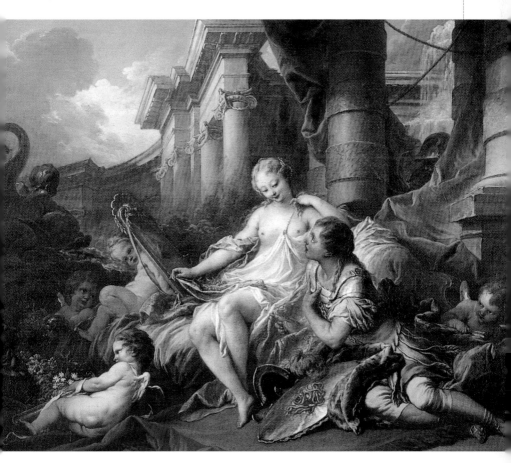

立著維納斯　布列西安尼諾作
油彩・畫布　168×67cm
羅馬・波蓋茲美術館藏

邱比特的教育　柯雷吉歐作
1528年　油彩・畫布　155×91cm
倫敦・國家畫廊藏

立著維納斯　布列西安尼諾作

　　布列西安尼諾在當時的文學和藝術都愛以希臘神話爲靈泉。他所塑造的形象是古典派，以希臘羅馬的雕刻造形爲依據，注意形式的完美和內容的堅實。

　　布列西安尼諾這張畫對於全體的佈局保持均勻，以典雅、沉靜作爲精神之所托；她表情凝重，右手持物，身旁有邱比特及天使在那兒玩弄弓箭。她的出現像皇后，但她的腳很輕盈，就像羅馬模刻時代那幾件雕刻，而且身體豐滿，身段優美。

邱比特的教育　柯雷吉歐作

　　維納斯愛上了戰神瑪斯，瑪斯是勇敢善戰的希臘戰神，每次戰神從戰場上凱旋歸來，維納斯就幫著瑪斯解甲脫盔服侍的無微不至，小愛神經常愛玩弄瑪斯的盔甲，甚至希望能像爸爸般所向無敵。

　　這是柯雷吉歐爲伯露修道院的天井所作的壁畫，瑪斯正在教育邱比特，整幅採用暗調子，光的亮處集中在他們三人身上，維納斯、邱比特、瑪斯的肉色很柔和，背景岩石樹木以暗調襯托人物的光影。

維納斯照鏡子　委拉斯貴茲作
1648-49年　油彩・畫布　122×177cm
倫敦・國家畫廊藏

維納斯照鏡子
委拉斯貴茲作

　　委拉斯貴茲是16世紀西班牙最超卓的畫家，在國際上久享盛譽。他在年輕時代就作了西班牙菲立普四世的宮廷畫家，一生生活在榮華富貴中，除了為菲立普四世宮中作了很多肖像畫外，以希臘神話為主題名畫也有不少。這幅經過擬人化後的維納斯，不只注意形式及動態的表達，而且顧及到心理現象的浮現。

　　委拉斯貴茲的人像畫單純正確，安然而有真實感，色彩以黃金般灑滿全身，散發出綺麗耀眼的光彩。美國印象派畫家惠斯勒曾經說過：「他把西班牙的畫筆浸透了光線和空氣」。另外一位畫家則認為：「他用油畫顏料就像水彩那樣的透明，寶石樣的漂亮。」

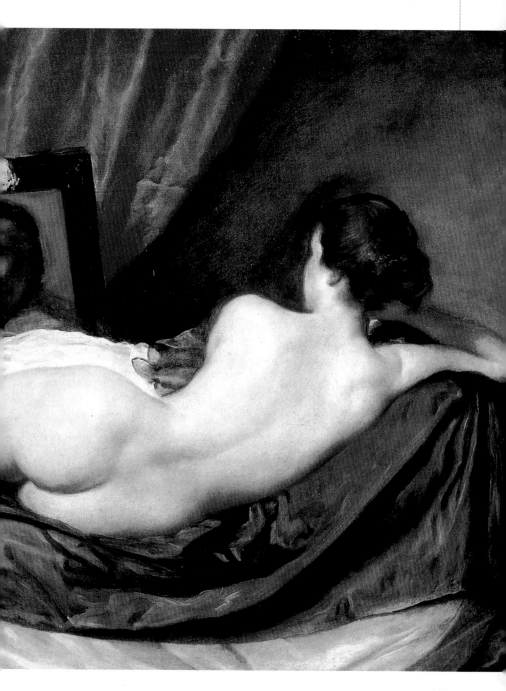

睡眠的維納斯　傑魯爵內作
1510-11年　油彩・畫布　108×175cm
德勒斯登・國立繪畫館藏

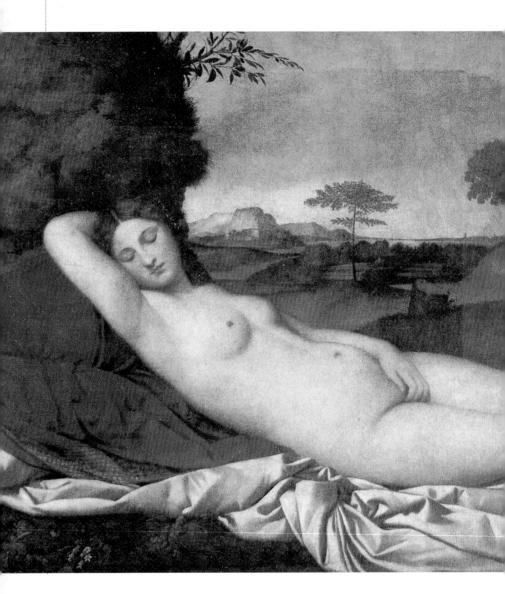

維納斯與魯特琴師　提香作
1560-65年　油彩・畫板　165×209.6cm
紐約・大都會美術館藏

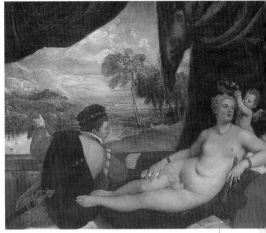

睡眠的維納斯　傑魯爵內作

　　傑魯爵內以後有很多畫家愛把維納斯的形象，從站立的姿態轉變成橫臥的。這個時期是文藝復興以後的威尼斯畫派，當時模特兒的風氣已起，很多畫家以模特兒爲維納斯的依據，畫得極富魅惑力。

　　甚至愛把維納斯置於野外或床上，以鮮艷的佈景陪襯。傑魯爵內畫了不少維納斯的臥姿，她們全是光彩愉悅，豐富的色調配合甘美的旋律。

　　傑魯爵內這幅「睡眠的維納斯」大概是所有維納斯作品中，最優美動人名作，她的美像是把大地靈氣與幽美都附身在維納斯身上，雖是睡著，但也讓人感受到特有山川靈秀氣質。

　　他的學生提香，也應當時威尼斯富商婦人委託，畫了很多維納斯像，如「維納斯與魯特琴師」、「晨起的維納斯」，提香的作品看來秀麗有餘，靈氣不足。

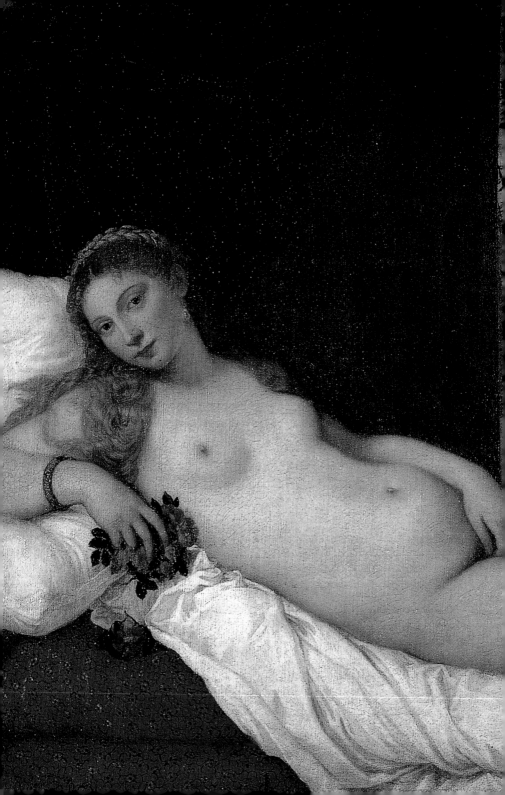

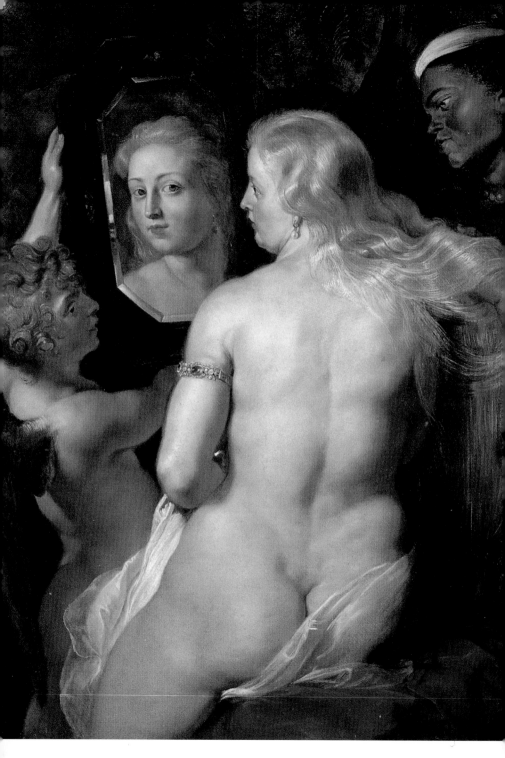

P210 · 211

晨起的維納斯　提香作
1538年　油彩‧畫布　119×165cm
佛羅倫斯‧烏菲茲美術館藏

維納斯攬鏡自照
魯本斯作
1616年　油彩‧畫布
124×98cm
私人收藏

維納斯攬鏡自照　提香作
1554-55年　油彩‧畫布　105×124cm
華盛頓‧國家畫廊藏

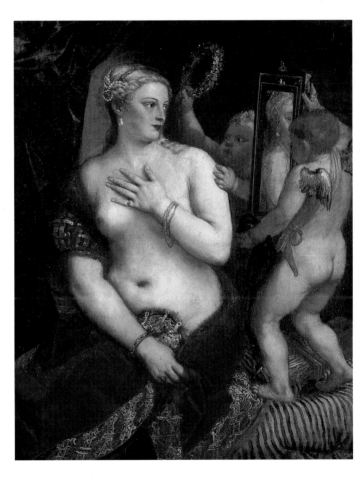

維納斯攬鏡自照　魯本斯作

　1612年後魯本斯鰥居了４年，直到他發現自己深深的愛上芳齡28歲的海倫娜後，才開始作續弦打算，魯本斯最喜歡畫海倫娜的肖像，當時以她作模特兒，注入希臘神話。

　這一階段的作品，正是他誇張的激烈畫法，多少緩和下來而變得比較調和了。那些光是柔軟的，明暗的對比也變成妥當的統一起來，而色彩也閃閃生光。魯本斯的熱情也能在這裡充分表現出來了。

維納斯藝術
結論

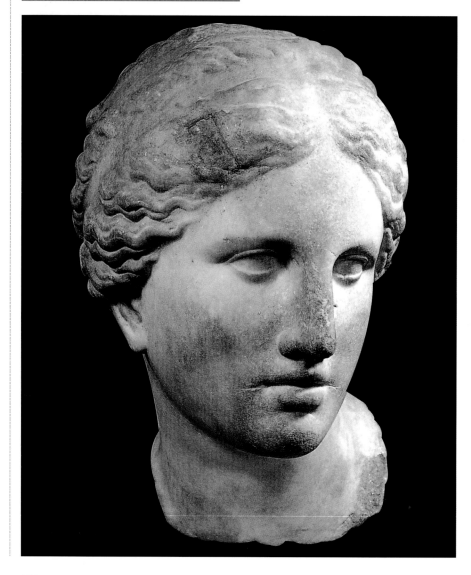

維納斯頭像（考夫曼維納斯）
西元前2世紀　希臘出土　大理石
高35cm

阿弗羅達底　摩洛作
1870年　紙・水彩・鉛筆　23.8×14.3cm
劍橋・哈佛大學佛格美術館藏

　　構成今日歐洲的雄偉文化，以及延續它的深奧的藝術傳統，希臘的古典神話要算是最巨大的了。而藝術能以具體的形式傳於後世，也就是美術文物。從雕刻、浮雕、繪畫能直接把古希臘典型的明快精神，直接地讓我們接觸。

　　維納斯的藝術，不知迷醉了幾個世紀以來多少藝術家，他們創作出來的「維納斯畫像」或「維納斯雕像」，那完美的軀體以及富於優雅氣質的內涵，不知激盪了多少少男少女的心房呢？而「維納斯的故事」，在希臘神話裡更是令人酥透骨髓。

世紀末之風華

「雅諾婆」之花

A046 ◆走入名畫世界 |16|

【繆 夏】
●德雷恩著
●定價280元

上世紀末巴黎最耀眼的畫家──繆
夏，他不但留下大量以巴黎美女與
花草交織甜美畫面，也給世紀交替
前後平添美好回憶，有人說他創造
的是「世紀末風華」絢爛艷姿。
現在新世紀即將到來，在此百年差
距中，人們很快會想到上一個世紀
末，他的名字也象徵「雅諾婆」代
名詞，傑出畫家──繆夏。

●本書6萬字 繆夏彩色名畫160幅
附名作導讀 25K 160頁

藝術圖書公司 台北市羅斯福路3段283巷18號
郵撥 0017620 ── 0 帳戶 ☎：(02)2362-0578 FAX：(02)2362-3594

世紀末之**風華**

「雅笛哥」之明星

A047 ◆走入名畫世界 17

【藍碧嘉】

● 龐靜平著
● 定價280元

藍碧嘉生於華沙，在聖彼得堡學藝術，為逃難離開俄國到巴黎，她在那比派興起時立足巴黎，卻在「雅笛哥」時代成名巴黎。

她是德尼嚴師訓練出傑出女畫家，她不但神祕又充滿傳奇異國美女，她也是後來移居美國後，成為好萊塢上流社交圈名花，美術史把她歸入雅笛哥藝術中最耀眼亮麗畫家。

● 本書5萬字　藍碧嘉名畫120幅
　附名作導讀　25K　160頁

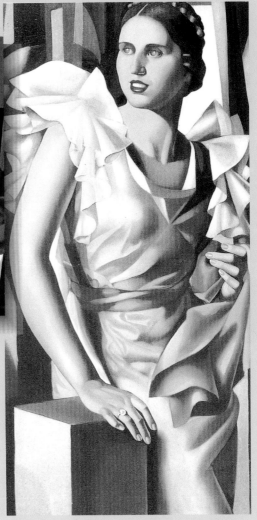

藝術圖書公司　台北市羅斯福路3段283巷18號
郵撥 0017620 ─ 0 帳戶 ☎：(02)2362-0578　FAX：(02)2362-3594

西洋繪畫導覽 ㉗

美神維納斯

何恭上編著

執行編輯◉　龐靜平

法律顧問◉　北辰著作權事務所
　　　　◉　蕭雄淋律師

發 行 人◉　何恭上
發 行 所◉　藝術圖書公司

地　　址◉　台北市羅斯福路3段283巷18號
電　　話◉　(02) 2362-0578・(02) 2362-9769
傳　　眞◉　(02) 2362-3594
郵　　撥◉　郵政劃撥 0017620-0 號帳戶
E-mail　◉　artbook@ms43.hinet.net

南部分社◉　台南市西門路1段223巷10弄26號
電　　話◉　(06) 261-7268
傳　　眞◉　(06) 263-7698

中部分社◉　台中縣潭子鄉大豐路3段186巷6弄35號
電　　話◉　(04) 534-0234
傳　　眞◉　(04) 533-1186

登 記 證◉　行政院新聞局台業字第 1035 號

定　　價◉　450 元　　特價書不退換

初　　版◉　2000年 5 月30日

ISBN　957-672-317-5

國家圖書館出版品預行編目資料

美神維納斯／何恭上著. —初版. —臺北市
：藝術圖書, 2000〔民 89〕
面；　　公分. ——（西洋繪畫導覽；27）

ISBN 957-672-317-5（平裝）

1.神話 — 希臘 2.藝術 — 作品集

947.21　　　　　　　　　　　　　　89005549

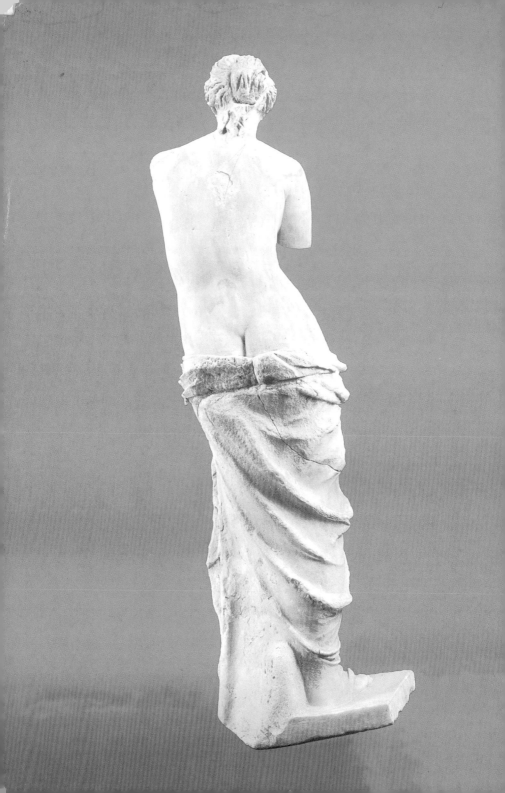